우리의 인생에는
그림이 필요하다

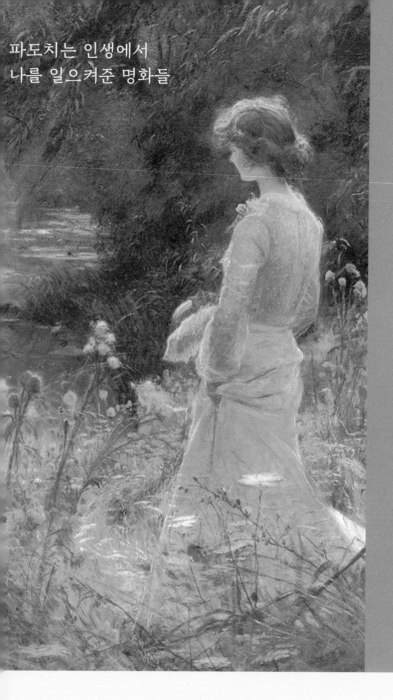

파도치는 인생에서
나를 일으켜준 명화들

우리의 인생에는 그림이 필요하다

이서영

지음

그림은 세상을 긍정할 수 있는 낭만의 힘을 선사한다."

siso

나는 평생 내가 누구인지 나는 뭘 하고 싶은지 나에게 스스로 물곤 했다. 그 질문에 서서히 답이 내려지기 시작했다. 그림을 이야기해주고 동기부여를 해주는 강사가 되고 싶었다. 주변에서 간혹 이런 질문을 하곤 한다.

"왜 그렇게 많이 배워?"

"넌 못하는 게 도대체 뭐야?"

나를 찾지 못해 이것저것 모든 걸 닥치는 대로 배우는 나에게 사람들은 의문을 가졌다. 말 그대로 이것저것 모든 걸 다 잘한다고 볼 수도 있지만, 미술만이 나의 전문 영역이다. 미술을 오랫동안 해왔지만 미술 감상이나 그 역사에 대해 깊이 있게 제대로 공부해 본 적이 없었다. 모든 사람이 미술전공자들은 미술사에

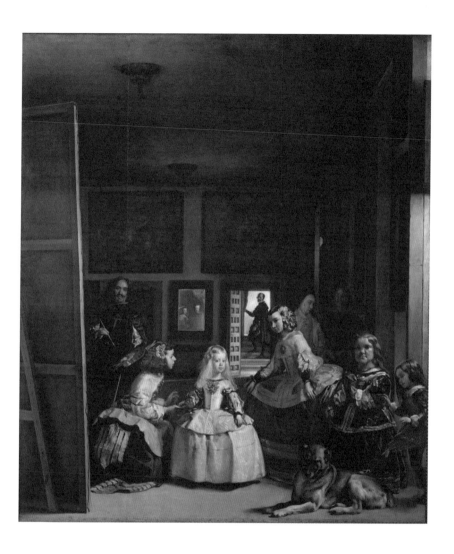

Diego Velázquez, Las Meninas (1656)

대해 잘 알고, 화가를 줄줄 꿰고 있다고 생각한다.

내가 명화에 대해 더 공부를 해야겠다고 생각한 건 미술을 보며 그 화가의 마음이 궁금해졌고 '내가 그림을 보며 느끼는 이 감정이 도대체 뭘까?'라는 단순한 호기심 때문이었다. 내게 호기심으로 다가온 첫 명화는 디에고 벨라스케스의 '시녀들(디에고 벨라스케스, 1599년, 스페인)'이라는 그림이다.

명화 속 주인공의 이야기 속으로 들어가면 들어갈수록 알 수 없는 묘한 감정이 들었다. 스페인 화가 디에고 벨라스케스의 대표작으로 잘 알려져 있는 이 작품은 마르가리타 공주를 중심으로 이야기가 전개된다. 그림에 무슨 이야기냐 하겠지만, 모든 그림 속에는 이야기가 존재한다. 거울에 비친 두 명의 사람들 그리고 복잡하면서도 모호한 시각적 장치는 화면 내부의 재현된 세계와 화면 밖 현실 세계 사이의 경계를 무너뜨린다. 이 작품은 벨라스케스의 예술적 열망뿐 아니라 고귀한 신분에 대한 열망이 함께 투영되어 있다. 화가로서의 영원한 명성을 보장해주기를 바랐던 벨라스케스는 귀족의 신분을 얻고자 했던 목표를 실현시켜 줄 수 있다는 희망을 품고 작품에 임했다. 신분 상승에의 욕망 그 당시 내가 가지고 있던 나의 욕망을 대변하고 있는 듯했다. 그래서인지 이 작품에 더 매료되었다.

그렇게 명화라는 매력을 알아갈 즈음 공허한 마음과 힘든 나

의 육체를 이끌고 미술관을 찾았다. 지푸라기라도 잡고 싶은 심정이었을까? 미술관에 가서 위로를 받고 싶었는지도 모른다. 미술관에 있는 명화 한 점을 보고는 온몸에 닭살이 돋는 전율을 느꼈다. 이걸 경험해 보지 못한 사람들은 거짓말이라 생각할지도 모른다. 고흐의 원작을 보는 순간 알 수 없는 감정에 휘말렸다. 머리가 멍해지고 심장이 뛰기 시작하고 뭔가 가슴 속 깊은 곳에서 이게 도대체 뭔지 모를 그런 느낌! 아마 그때부터 매일 명화를 접하며 명화의 이야기에 관심을 가지고 명화 공부를 하기 시작했다. 사람들이 빚을 내서라도 원작을 보러 세계 여러 미술관을 다니는 마음이 이런 거겠지 싶었다. 내 인생의 퍼즐이 이곳저곳 널브러져 있는 것과 같이, 나는 마치 못다 이룬 꿈을 퍼즐 맞추듯 하나씩 해나가고 있었는지도 모른다. 그러면서 오랜 반추를 통해 조금씩 글로 풀어내고 싶었다. 그렇게 나는 아주 절실한 마음으로 책을 쓴 계기가 되었다.

　나의 이야기를 함께 나누고 싶었다. 나만의 방식으로 그림을 보며 그 느낌을 표현하고 싶었다. 그리고 미술을 주변 사람들과 나누고 싶다는 결심을 하게 되었다. 우리가 생각하는 흔히 봐오는 세상은 생각보다 어렵다. 아니 더 끔찍하고 기괴한 곳일지도 모른다. 하지만, 그림을 통해 좀 더 나은 세상을 보길 바라고 힘들고 지친 마음 그림으로 달래길 바랐다. 조금이라도 더 나은 세

상에 내가 살고 있다고 생각하며 살았으면 좋겠다. 내가 얼마나 성공했는지 내가 얼마나 꿈과 가까워가고 있는지는 아마 독자가 판단할 몫이라 생각한다.

명화에서 내 인생을 발견하다

진정으로 원하는 게 뭔지를 몰랐던 인생이 명화를 통해 바뀌기 시작했다. 조금씩 내 마음과 대화를 시도해 봤으면 좋겠다. 나를 알아야 상대도 보인다. 누구나 미술은 어렵다고 생각한다. 학원 상담을 하다 보면 어머님들의 니즈는 대부분이 비슷했다.

"사실 저도 신랑도 미술에는 영 소질이 없어서요. 그래서 우리 아이는 미술을 조금 배웠으면 좋겠어요."

"우리 아이는 그림을 못 그려요. 제가 못하거든요."

이런 이야기를 들을 때면 참으로 안타까운 마음이다. 나는 '모든 아이가 예술가로 태어난다'는 말을 믿어 의심치 않는다. 단지 그 예술적 감각을 어떻게 키워주느냐에 따라 잘하냐 못하냐의 차이가 나타날 뿐이다. 미술을 못한다는 것은 사실 미술과 별 상관이 없는 이유라고 생각한다. 이렇게 상관도 없는 이유를 만들어가면서 미술과 거리를 두려워하는 이유는 뭘까? 미술이라는 과목은 어려운 학문도 아니고 기술도 아니다. 아주 쉬운 분야이

다. 아이가 제일 먼저 하는 행동이 낙서인 게 그 이유이고 증거이다.

그렇게 명화도 쉽게 바라봐 주면 좋겠다. 미술사를 처음부터 공부해가며 명화를 접할 필요도 없다. 전공자들도 그만큼 깊이 있게 아는 사람은 잘 없다. 기법도 재료도 역사도 작품을 관람하는 사람들에게는 중요하지 않다. 명화를 보다 보면 알려지지 않은 뒷이야기들이 많다. 그렇게 옆집에서 뒷집에서 일어난 사소한 가정사라 생각하면서 명화를 쉽게 접했으면 좋겠다. 모든 사람이 미술을 부담 없이 즐겼으면 하는 마음이다. 나아가 아픈 마음이 치유된다면 더 좋겠다. 많은 사람이 내 이야기를 통해 그리고 명화를 통해 행복한 삶을 사는 데 도움이 된다면 이 책을 충분히 쉽게 접근했다고 생각한다. 더 이상 미술이라는 과목을 어려워하지 않았으면 좋겠다.

명화를 통해 내 인생을 들여다보자. 오늘 나는 행복했는지, 아니면 속상했는지를 명화를 통해 알 수 있다. 이 책은 명화를 통해 내 인생의 쉼표를 찾게 해줄 것이다. 명화를 통해 인생을 발견할 수 있다는 믿음을 가졌으면 좋겠다. 명화를 보며 인생의 행복을 만나고, 명화를 통해 인생의 슬픔을 위로받을 수 있다. 명화는 진정한 나를 찾아주는 도구가 된다. 필자의 인생을 바꾼 명화가 이 글을 읽는 독자들의 인생도 바꾸길 기대한다.

Part
01

인생에 거센 파도가
몰아칠 때

◇◇◇◇◇◇◇◇◇◇

contents

Part
02

내 영혼을 일으켜
세워야 할 때

Part
03

희망 속에서
삶의 길을 발견할 때

◇◇◇◇◇◇◇◇◇◇

contents

Part
04

진정한 나 자신을
찾아야 할 때

◇◇◇◇◇◇◇◇◇◇

Part 01

인생에
거센 파도가
몰아칠 때

낮과 밤은
우리의 마음을 닮았다

　　내 삶에서 그림을 빼놓을 수 없다. 힘든 순간 그림을 보며 위로를 받았고 그림으로 슬픔을 해소했다. 매일 해야 할 일들이 수없이 쌓여있을 때면 잠시 한숨을 쉬고는 그림을 보았다. 마치 내 마음을 들킨 것 같은 그림을 찾을 때는 나도 모르게 엄마 품에 안겨 쉬는 안락함을 선물 받았다. 내 안의 슬픔은 스스로 만든 것이라는 많은 사람의 말이 스쳐 지나간다.

　　서른이 지날 무렵 혼자만 힘든 게 아니며 혼자만의 슬픔이 아니라는 걸 알게 되었다. 누구나 힘들고, 누구나 슬픔이 있었다. 겉으론 웃고 있지만 그들은 나와 다른 슬픔을 지니고 있었다. 나는 그렇게 내 안에 찾아온 슬픔을 혼자서 해결하기 시작했다. 그때마다 나의 손을 잡아준 건 그림이다. 너무 어린 나이에 엄마가

되었고, 너무 어린 나이에 내 일을 시작했다. 그 사이 감히 겪지 못할 힘듦이 때때로 찾아오곤 했다. 죽고 싶을 때도 한두 번이 아니었다. 물론 죽을 용기로 다시 살아가곤 했지만 말이다.

힘들고 우울할 때마다 꼭 찾아오는 마음 손님이 있었다. 유독 세상에 덩그러니 놓여진 것 같은 기분은 불현듯 잊을 만할 때마다 문을 두드렸다. 그 문을 열면 한없이 바닥으로 떨어진다는 걸 알면서도 왜 굳이 그렇게 문을 열어주었을까. 갑자기 찾아오는 슬픔과 힘듦이라는 손님에 혼란스럽기까지 했다. 그럴 때 한없이 가라앉은 마음으로 노트북을 펼친다. 노트북 속에 저장된 그림들을 하나씩 살펴보았다. 유독 하나의 그림이 눈에 들어온다. 그 그림을 크게 확대하고는 이내 멍하니 그림 속에 빠져들어 간다.

내 눈길을 사로잡은 작품은 르네 마그리트의 '빛의 제국'이다. 이 명화를 보고 있을 때면 참 많은 생각이 스쳐 지나간다. 마그리트의 이 그림 속에는 '낮과 밤'이 공존한다. 하늘은 맑고 쾌청한데 불이 꺼진 듯 조용한 새벽녘 같은 느낌이다. 낮과 밤은 우리의 마음과 참 닮았다. 그래서 더 슬플 때 눈에 들어오는 작품인 듯하다.

매일같이 그림을 그려야 했던 예고 시절에는 아침에 나가면 빨리 집에 오고 싶었다. 디자인 회사에 다닐 때는 밤낮없이 일해야 했기에 출근과 동시에 퇴근 생각을 했다. 육아를 하면서는 아

René Magritte, The Empire of Light (1954)

이가 깨는 동시에 다시 육퇴가 하고 싶었다. 그런 내 마음을 어떻게 그림 한 장으로 이토록 기가 막히게 표현할 수 있었을까. 마그리트는 천재인가 보다.

마그리트의 '데페이즈망' 기법은 내 마음에도 마술을 부린다. 보는 이의 시선에 따라 다르겠지만 은은하게 몽환적으로 비추고 있는 가로등이 나를 그림 속으로 자주 끌어들였다. 꿈속에 서 있는 듯한 몽롱함을 안겨주며, 지금 슬프고 힘든 것은 한낱 꿈에 불과하다고 속삭인다. 맞다. 꿈이었으면 좋겠다. 꿈이길 바란 적도 참 많았다. 하나의 슬픔을 애써 이겨내고 나니, 또 다른 모습으로 찾아왔다. 그것도 더 밝은 모습 뒤에 숨어서 찾아왔다. 이번에는 안 속으리라 다짐했건만 또 속고 만다. 이렇게 세상을 하나씩 알아가고 있다. 세상을 사는 게 결코 호락호락하지 않음을 이렇게 또 알게 된다.

나만의
동굴을 찾아서

사람의 감정은 참 오묘하다. 오늘은 분명 해가 떴는데 이내 비가 온다. 내 마음이지만 내 마음이 어떤지 모를 때가 더 많다. 깊은 터널 속으로 성큼성큼 걸어 들어간 날이면 출구도 못 찾고 헤매고 만다.

그렇게 좋아하는 석양도 못 본 채 그날은 깜깜한 동굴에 갇혀 있었다. 아무도 나를 떠밀지 않았다. 하지만 꼭 누가 억지로 밀기라도 한 것처럼 나는 탓할 상대를 찾고 있었다. 내 속에 있는 감정이지만 왜 내가 컨트롤하지 못하는가에 대한 자책도 함께 해본다. 거울을 빤히 들여다보았다. 거울은 있는 그대로의 나를 비추지 않았다. 그리고 거울은 내 감정 따윈 아랑곳하지 않는다. 헝클어진 모습을 보여주기도 하고 단정된 모습을 보여주기도

하는 거울처럼 감정을 들여다볼 수 있는 거울이 있으면 얼마나 좋을까. 한없이 하늘을 올랐다 끝도 없이 바닥을 내리치고 마는 내 감정을 인정하고 싶지 않다. 내 마음의 일각, 내 행동의 일부만 인정할 뿐 나는 나를 인정하지 않는다, 오늘도.

감정이 다운되는 날이면 그날은 일상에서 탈출하고 싶다는 생각으로 가득했다. 일을 할 때의 나와 일이 끝난 후 집에서의 나는 너무나 다른 사람이었다. 학원에서 아이들을 마주할 때면 그렇게 좋을 수가 없다. 마냥 행복하다. 내 감정이 마치 아이가 된 듯 즐겁다. 모든 아이가 집으로 돌아가는 순간부터 나는 내 감정에 사로잡힌다. 기분이 왜 그래야만 했는지 알 수 없다. 하루에 수십 번도 더 바뀌는 감정을 가지고 산다는 건 참 힘든 일이다. 예술이라는 직업을 가지고 산다는 게 감정을 가지고 사는 것과 같은 의미인지도 많이 생각해봤다. 많은 예술인이 감정노동을 하며 살아간다. 일상 속에서 끊임없이 변하는 감정으로 예술을 할 테니까 당연한 이치다.

나는 모네를 좋아한다. 가난하지만 고집이 센 시골 청년이었던 모네는 야외에서만 작업을 한 것으로 유명하다. 모네의 작업 대상은 구름이 해를 가리며 지나가거나 바람이 수면에 파장을 일으킬 때 시시각각 변화하는 장면이었다. 대상의 순간적인 양상을 놓치지 않기 위해 빠른 붓질을 했던 모네의 작품을 보면 그

의 삶이 보이는 듯했다. 자신의 눈에 보이는 진짜 색을 칠했던 모네의 작품은 보는 이의 해석에 따라 달라진다. 내가 가진 기분에 따라 달라지는 그림들을 보면 마음이 편해지곤 한다. 온전히 내 감정으로만 해석하면 되는 그림이다.

여느 다른 화가처럼 힘든 시기를 보냈던 모네는 학교 공부에 별로 흥미가 없었다. 낙서로 시작한 캐리커처가 그림의 시작이었다. 클로드 모네의 '선상 스튜디오' 그림을 보면 홀로 있는 모네의 모습이 참 외롭고 쓸쓸해 보여서 눈길이 간다. 덩그러니 혼자 있는 듯한 그림 속 모네는 무슨 생각에 잠겨 있는 걸까? 이 장면에서 비까지 온다면 더욱더 촉촉한 감성을 느낄 수 있을 것만 같다. 비 오는 날을 좋아하는 나는 가끔 비 오는 소리를 들으며 울기도 하고, 비 오는 모습을 보며 생각에 잠기기도 한다. 모네의 작품에는 나의 감정이 고스란히 투영되는 것 같다. 외롭고 힘든 날이면 모네의 그림 속에서 나의 외로움을 찾는다. 그림은 내 인생의 스승이나 마찬가지다.

모네의 수상 작업실처럼 나만의 공간을 찾고 또 찾았다. 하지만 늘 동굴 안이라는 건 아이러니하다. 나는 가끔 혼자 생각할 수 있는 작은 동굴 속에 박혀 많은 생각을 했다. 어릴 때의 기억을 되짚어 보면 나만의 공간이 늘 있었다. 모네처럼 멋진 선상은 아니었지만, 부모님의 표구사 옆 작은 창고가 나만의 공간이

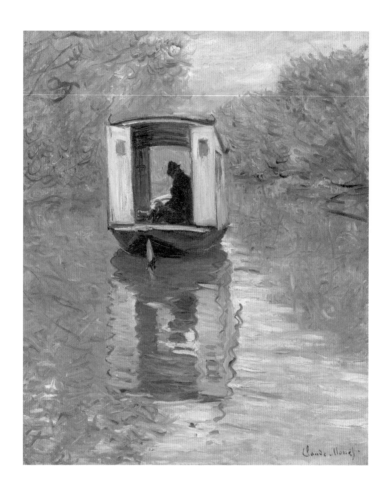

Claude Monet, The Studio Boat (1876)

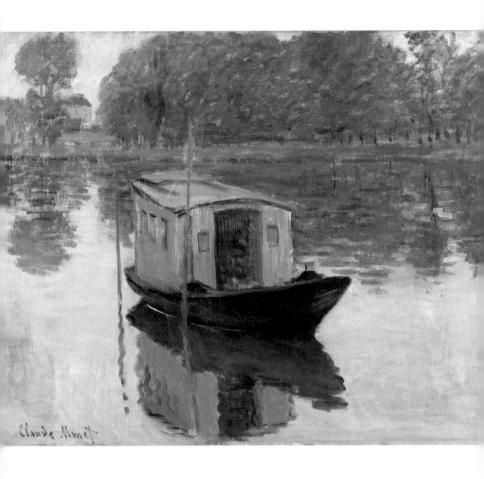

Claude Monet, The Studio Boat (1874)

었다. 창고 안에는 쓰다 버린 팩트도 있었고, 깨진 거울과 화장품 조각들이 난무했다. 그걸로 혼자서 엄마 놀이도 하고, 미용실 놀이도 했다. 지금 생각해보면 어린아이에겐 더없이 위험한 공간이었다. 하지만 그 작디작은 공간이 아직도 기억에 남는 걸 보면 참 좋았던 모양이다. 그곳에 숨어있으면 아무도 나를 찾지 못했다. 엄마한테 혼난 날에는 감정에 북받쳐 창고에 쪼그리고 앉아 울었다. 친구들과 싸우고 나면 감정 컨트롤이 되지 않아 나를 찾지 못하게 창고에 꼭꼭 숨었다. 그리고 나는 그 작은 공간에서 감정을 잠시 내려두고 그림을 그렸다. 불빛 하나 없는 공간이었지만 나무 문틈 사이로 들어오던 햇빛으로 조명을 대신했다. 갇혀있는 공간을 유독 무서워하던 내가 그 작은 창고만큼은 세상에서 가장 아늑하게 느꼈다.

모네가 수상 작업실을 띄워 햇빛에 반사된 은빛 물결과 숲이 우거진 연안을 그리고 시시각각 변화하는 수면을 그렸던 것처럼 나는 작은 창고 안에서 나의 인생을 그려갔다. 가끔 숨고 싶은 날이면 몸 하나 숨길 공간을 찾곤 한다. 지금은 차 안이 그 창고를 대신한다. 차에서 빗소리를 듣고, 차에서 노래를 들으며 울기도 하고, 차에서 나만의 시간을 보낸다. '차 안'이라는 작은 공간이 내 동굴인 셈이다. 오늘도 차 안에서 내게 말을 걸어본다. 이달에도 감정 월세는 지불하고서 우는 거냐고….

세상에
혼자가 된다는 건

이 넓은 땅덩어리 한가운데에 덩그러니 혼자 서 있는 기분을 가끔 느낀다. 아무도 지나가지 않는 드넓은 공간에 혼자라는 생각은 나를 외롭고 또 외롭게 한다. 피해의식에 사로잡힌 듯 혼자라는 기분을 느끼고 나면 모든 게 싫어진다. 어느 날은 누군가 만나자는 연락도 인사치레인 것만 같고, 잘 지내냐는 문자 하나도 조롱거리로 들리곤 한다. 속닥속닥 모두가 내 얘기를 하는 것만 같다. 아무도 만나기 싫은 날에는 혼자 집에 박힌다. 스스로 혼자이길 자처했건만 혼자가 된 내가 너무 싫기만 하다. 주책이다 싶을 만큼 별의별 생각을 다 해본다. 새로운 인연은 좋으나 가까워지긴 싫고, 혼자 있을 거라 당당히 외쳤지만 혼자인 게 싫다.

아주 작은 바람에도 온몸이 시리다. 살랑이던 바람이지만 나는 마치 태풍이 불어닥친 듯 흔들렸다. 나에게 불어오는 바람을 스스로 잠재워 보려 애쓰지만 가끔은 소용이 없다. 넓은 대지 중간에 나무 한 그루가 서 있는 평온한 모습보다도 흔들리고 또 흔들리는 나를 발견한다. 그럴 때마다 잔잔하게 살랑이는 바람이 느껴지는 르누아르의 '선상 파티의 점심'이 생각난다.

대체로 부르주아적 삶을 표현했던 오귀스트 르누아르지만 그의 작품에서 가끔은 나를 발견할 수 있어서 좋다. 모두가 즐겁게 즐기고 있는 듯한 오후의 만찬에서 사람들은 날씨도 즐기고 분위기도 즐긴다. 그런데 참 아이러니하게도 그림 속에서는 그 누구도 서로 눈을 마주치며 대화하는 이들은 없다. 마치 친구한테 속내를 털어놓지만 친구는 다른 생각을 하는 것처럼. 나를 공감해주고는 있지만 나를 제대로 바라봐주는 사람이 없는 허했던 마음이 잠시나마 스쳐 간다. 그렇게 르누아르와 공감을 해본다. 그림을 알아갈수록 화가의 삶, 누군가의 삶이 보인다는 말이 있다. 행복해 보이지만 사람들 속 고독을 표현하려 했던 르누아르의 모습이 보인다. 화려했던 미술계에서 많은 외로움을 느꼈던 르누아르는 자신을 바라보는 시선이 얼마나 힘들었을까?

나만 빼고 세상 모두가 행복해 보였다. 나만 힘든 것 같았고, 나만 늘 외로운 것 같았다. 혼자 아등바등 세상과 맞서 싸우며

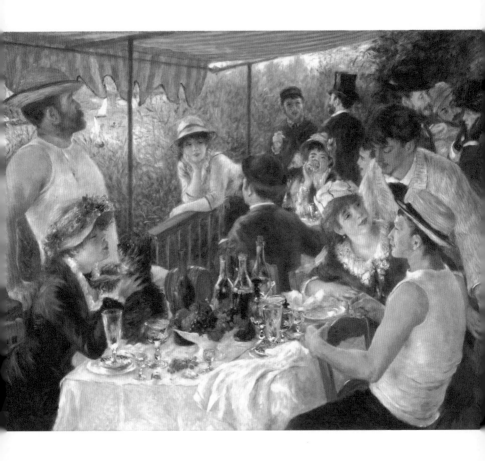

Auguste Renoir, Luncheon of the Boating Party (1880-1881)

살아가지만 모두가 평온하게 잘사는 것처럼 보인다. 그림 속에 르누아르가 없는 것처럼 내 인생에도 내가 없었다. 그저 멀리서 바라만 보고 있는 관객일 뿐이다. 뜬금없이 친구가 묻는다. "너는 왜 그렇게까지 혹독하게 살아가냐"고. 나를 몰라서 하는 이야기인지 나를 알면서도 하는 이야기인지는 모르겠지만 아직은 내 마음에 여유가 없다. 스포트라이트를 받는 자의 마음은 그 누구도 알 수 없다. 그저 좋아 보일 뿐이고, 자신의 삶이 아니기에 더 나아 보일 뿐이다. 세상에 나가기 위해 너무나도 많은 가면을 바꿔 쓰며 살아가는 나는 모든 가면을 벗고 나답게 살고 싶다고 허공에 외치곤 한다.

가끔은 나도 우아하게 즐기며 살고 싶다. '우아하다'라는 단어가 생뚱맞을지도 모르지만, 요즘은 내 삶 외에는 모두 우아해 보이기까지 하다. 르누아르가 바라보고 있는 친구들의 모습처럼 나도 SNS로 타인의 삶을 관찰한다. 즐겁게 여행을 가고, 좋은 가방을 사고, 매일 디저트를 먹으며 사는 그들의 모습에서 '나는 왜 이렇게밖에 살 수 없을까? 저들은 무슨 복을 타고나서 저리도 즐겁게 살까? 인생 걱정 없이 살아서 참 좋겠다' 하며 신세 한탄도 해본다. 그렇게 무기력해진 나를 보며 나보다 더 살아온 인생 선배들은 말한다. 남의 삶은 원래 다 좋아 보이는 거라고. 다른 누군가는 너의 삶을 보며 부러워하고 있을 거라고. 뭐 틀린

말은 아니다. SNS에 좋은 것만 나열하는 사람들도 걱정은 있을 테고, 들여다보면 다 똑같은 삶이 아닌가. 알면서도 밀려드는 공허함은 인생을 좀 더 살아야 내려놓아지려나 보다.

활기 넘치고 화려한 연회의 모습을 그릴 때 르누아르의 심정은 어땠을까? 나라면 조금은 착잡했을 것 같다. 가끔 친구들이 "야, 여자로 태어났으면 명품 정도는 들어봐야 하고, 백화점에서 어느 정도 누릴 자격은 챙겨야 하지 않아?"라고 말한다. 백화점을 누비고 다니는 삶은 과연 행복할까? 나는 별개라고 생각한다. 명품을 들고 있어도 공허한 마음은 채울 수 없다. 그렇다고 지지리 궁상맞게 산다고 해서 채울 수 있는 것은 더더욱 아니다. 단지 마음이 풍족해서 작은 것 하나에도 감사하고 행복해하면 그게 성공한 삶이 아닌가 싶다.

하루는 주위에서 보기에 모든 걸 다 갖춘 친구가 내게 술 한 잔하고 싶다며 전화가 왔었다. 그녀는 소위 말해 결혼 잘해서 성공한 케이스다. 하지만 행복하진 않다고 했다. 신랑이 매번 쓰고 싶은 만큼 돈을 주지만 사랑받는다는 느낌은 하나도 없이 살아간다며 되려 내 삶을 부러워했다. 그렇게 모두가 보여지는 삶과 실제 삶을 뫼비우스 띠처럼 안과 밖을 왔다 갔다 하며 살아가고 있다. 나 역시 보여지는 삶이 아닌, 내가 만족하는 삶, 후회 없는 삶을 살기 위해 하루하루 노력하고 있다.

모든 것이
뾰족하게만 보이는 날

가끔 나는 고슴도치가 되곤 한다. 온몸에 날이 선 듯 모든 게 삐뚤어져 보이는 날이 있다. 마냥 웃고 즐기던 곳에서도 신경이 곤두서서 예민해진다. 고슴도치가 된 날에는 그 누구의 말도 좋게 들리지 않는다. 나를 위해 걱정하는 말도 괜히 간섭처럼 들린다. 이리저리 흩어져 있는 유리 조각을 밟고 서 있는 듯한 나를 발견한다. 울고 싶지만 오늘도 꿀꺽 삼켰다. 입은 웃고 있지만 심장은 요동친다. 세상 모든 게 뾰족뾰족하게만 보이는 날이다. 둥글게 산다고 생각했던 나는 모든 순간이 나를 해칠 것만 같아 고슴도치처럼 가시를 세우고 자체 방어를 하고 있다. 누군가 한마디만 해도 눈물이 터져 나올 것 같다. 속상하다는 단어가 어울릴까? 아니면 화가 났다는 단어가 어울릴까?

마음이 고슴도치가 된 날에는 유유히 공원을 걷는다. 밝게 웃으며 내 곁을 스쳐지나가는 사람들을 보고 있으면 이 세상 모든 게 나에게만 불공평하게 돌아가는 것 같다. '왜 이리도 삐뚤어졌고, 왜 이렇게 나를 방어하며 살아야 하는 걸까?' 걸으며 친구와 전화를 하니 수화기 너머 친구의 목소리를 듣자마자 눈물이 쏟아지려 했다. 참았다. 참고 있었다. 나의 약한 모습을 보이기 싫어서 나는 나를 더욱더 강하게 에워쌌다. 나에게는 스스로를 일으켜 세울 '희망'이 필요했다.

그림 속 주인공은 아주 위태로운 상태에서도 음악을 연주한다. 마지막 희망을 붙잡고 있는 걸까, 아니면 희망을 버리지 않기 위한 음악일까. 나는 작품 속에서 위태롭게 곧 쓰러질 듯한 주인공에게 나를 투영시켜 보았다. 항상 마지막이라 생각한 그 순간에도 희망이 있었으며, 이제는 포기해야지 할 때마다 누군가 내 손을 잡아 이끌어주었다. 그렇게 꺼질 듯 꺼지지 않는 촛불을 부여잡고 살아가는 내 인생과 같았다. 지쳐 보이는 조지 프레드릭 왓츠의 작품은 한낱 희망이 보이지 않을 때 가끔 꺼내어 보는 작품이다. 아무 말도 하기 싫고, 아무것도 하기 싫은 무기력함이 나를 찾을 때 작품을 보며 '희망'을 상기시켜 본다.

가끔은 눈을 뜨고 지내면서도 뭘 하고 있나 싶을 만큼 멍한 시간들이 있다. 차라리 모든 게 눈앞에서 없어졌으면 속 편하겠다

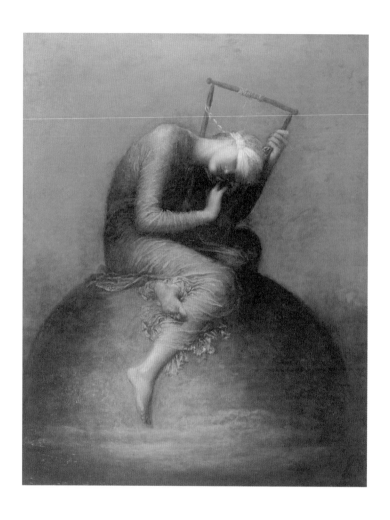

George Frederic Watts, Hope (1886)

싶을 때도 많다. 스스로 눈을 가리고 살고 싶을 때도 많다. 인생이란 아이러니 하게도 내가 원하는 대로 살 수 없도록 설계된 것만 같다. 지쳐 쓰러지더라도 다시 일어나면 되고, 다시 일어나서 또 내일을 살면 되는 게 삶인가 보다.

지금도 나는 끊임없는 질문을 던지지만 답은 하나다. 후회 없는 삶을 살아야 한다는 거. 그러기 위해서는 조금 더 의미 있게 덜 날카롭게 더 유하게 살아가고 싶은 게 내 마음이기도 하다. 힘들면 힘든 대로 잠시 쉬었다 가고, 즐거우면 즐기면서 인생을 살아가 봐야겠다. 아무리 절망적인 인생이라도 버티고 살다 보면 다시 일어날 수 있다, '희망'이 있다면.

힘이 들 때면 아이들과 함께 내 생일 케이크에 초를 붙이는 순간들이 간혹 떠오른다. 좋은 일이 있을 때마다 등장하는 케이크이지만, 어느 순간부터 케이크를 사는 횟수가 줄어들었음을 알게 되었다. 케이크 앞에서 그저 즐겁게 웃으며 생일 축하 노래를 불러주는 아이들과 초를 바라보고 있으면 행복하다. 아이들에게서 빨리 노래가 끝나고 초를 불기만을 바라는 눈빛을 읽었지만 나는 그 초를 쉽사리 끌 수가 없었다. 초를 끄면 모든 행복이 함께 꺼질 것만 같았다. 이제 아이들은 초를 끄고 싶지 않은 내 마음을 아는지 빨리 소원을 빌어보라고 한다. 눈을 감고 소원을 빈다. 이 초가 꺼져갈 때 내 행복도 같이 꺼지지는 말아 달라고, 내

일은 조금만 더 힘낼 수 있도록 도와달라고.

　사실 나는 많은 행복을 바라지 않는다. 어쩌면 나는 아주 작은 희망의 끈을 놓고 싶지 않을 뿐이다. 생일이 한 해 한 해 거듭될수록 케이크 앞에서 머무는 시간이 길어졌다. 작은 희망의 끈이었을까? 초를 바라보며 멍하니 있는 시간에는 모든 걸 잊을 수 있어 좋다. 아이들이 초를 끝 때까지 불러주는 노래를 듣는 게 좋다. 케이크의 초가 다 녹아 없어지더라도 내 인생의 초는 아직도 꺼질 듯 꺼지지 않고 있다. 희망의 초는 불어 꺼트리지 않을 테니까.

거대한 고래를 숨긴
잔잔한 파도

　나는 바다를 유난히 좋아한다. 바다를 바라보고 있으면 잠시 마음을 비우게 된다. 서로가 이끌어주고 밀어주며 파도가 칠 수 있게 힘이 되어주는 모습을 보면 편안함이 느껴진다. 수많은 물결이 모여 하나의 파도를 일으킨다. 하지만 잔잔하게 물결치는 파도는 아주 큰 고래를 숨기고 있다는 것을 아는가. 마치 폭탄이 터지기를 기다리듯 파도가 화가 나면 그 고래를 수면 위로 올려보낸다.

　내 마음과 같은 파도를 보며 내 감정을 실어 보낸다. 투명 유리병에 내 감정을 꾹꾹 눌러 담아 받는 이 없는 편지를 물에 띄워 보기도 한다. 그러다 파도가 내 편지를 읽고 대신 화를 내주는 것처럼 강하게 더 강하게 몰아친다. 그래서 바다가 좋다. 화

가 난 바다도 좋고, 잔잔한 바다도 좋다. 바다는 나를 아무 이유 없이 품어줘서 좋다.

친한 언니와 여행을 갔다. 남해라는 동네는 나를 유하게 받아 주었다. 그곳을 알려준 언니에게 너무 감사할 만큼 남해라는 동네는 마음을 따뜻하게 했다. 좋아하는 미술관에 들러 전시를 보고, 바다가 보이는 곳에서 하루를 묵었다. 해가 저물어 가고 노을이 질 저녁 무렵 바다를 보러 나갔다.

바다는 조금씩 자기의 소리를 내어 본다. 바다라는 그 넓디넓은 공간에서 나는 아주 작은 공간인 파도 앞에 멈추어 선다. 동영상을 찍으며 적막이 흐르는 조용한 공간에서 파도가 주는 음률에 시선을 맡긴다. 소위 말하는 물멍이다. 물멍을 하면 저벅저벅 걸어 들어가고 싶어질 때도 있다. 저 넓은 바다 안에는 어떤 삶이 있을까? 스스로 바다를 향해 걸어 들어가 삶을 포기한 사람, 즐겁게 놀다가 바다가 몸을 삼켜버린 사람… 바다가 품고 있는 거대한 고래의 힘일까? 바다에도 사람처럼 많은 얼굴이 있다. 그 얼굴을 마주하는 순간 어떨 땐 공포를 느끼게 된다. 나는 깜깜해져 가는 바다를 바라보며, 맑았던 바다의 색이 검게 변해가는 과정을 지켜보다가 곧 무서워 몸을 피한다. 남해라는 따뜻한 동네의 바다도 두 얼굴을 하고 있었다.

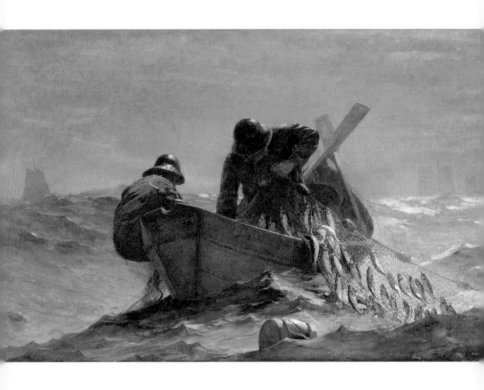

Winslow homer, The herring net (1885)

바다를 주제로 그림을 그렸던 윈슬러 호머의 작품이 떠오른다. 그는 아마추어 수채화가였던 어머니의 영향으로 그림에 관심을 가지게 되었다. 일찍부터 미술에 재능을 드러냈던 윈슬러 호머는 악보 표지에 넣을 삽화를 그리며 상업미술에 대한 기초를 배우고 이후, 야간강의를 들으며 프레드릭 론델(Frederic Rondel)이라는 화가에게 회화를 배웠다. 삽화가라는 경력 덕분인지 미국의 남북 전쟁 최전선에 기자로 파견되어 전쟁의 모습을 그려내기도 했다. 그 기회가 새로운 예술적 장르로 자리매김하게 된 계기이다.

윈슬러 호머는 다양한 파도와 다양한 바다를 그리는 화가이다. 자연의 웅장함과 이에 맞서는 인간의 모습을 역동적으로 그려낸 호머의 작품을 보면 가라앉은 내 마음도 힘을 얻곤 한다. 그는 암석 위와 주변에서 격렬하게 솟구치는 파도를 그려내기도 했는데, 날씨가 좋을 때는 호머가 가장 좋아하는 낚시를 즐기기도 했다고 한다. 어느 한여름 어촌을 방문하여 어부들의 일과 삶을 보며 화폭에 담은 이 작품은 두 사람이 자연의 힘과 인간의 투쟁을 불러일으키는 듯한 장면을 묘사했다. 자연에 몸을 맡긴 채 살아가는 어부들의 삶을 그려놓은 이 작품은 한없는 긴장감 속에 살아가는 나를 보는 듯했다. 어부들의 생계를 잡고 흔드는 바다의 날씨가 매서운 이 그림은 수평선의 안개가 배경이 되어

긴장감을 더욱 고조시킨다. 저 멀리 희미하게 보이는 돛은 점점 더 멀어져만 가고, 밀려오는 파도에 몸을 맡긴 배 위의 어부들을 보며 나 또한 긴장을 놓칠 수 없다. 모든 인생이 그러하듯 긴장 속에서 또 긴장하며 살아간다. 닳고 낡은 목선을 타고 파도와 싸우는 어부들의 삶처럼 고단하다.

어부들은 늘 그래왔다는 듯 완벽한 팀워크를 보여준다. 균형을 잡기 위해 한쪽 배 귀퉁이에 무게를 실어주고 한 어부는 열심히 청어를 잡아 올린다. 어부의 삶을 자세히 들여다보면 세상 그 어떤 어려움도 그들의 것보다는 덜하지 않을까 하는 생각이 든다. 호머의 작품은 다소 제한된 색을 사용한 듯하지만 그 제한된 색 안에서 휘몰아치는 물속의 작고 무력해 보이는 사람이 강하게 대응하는 장면을 보태 힘을 전달하는 것 같다.

호머의 그림은 무기력해져 바닥을 치는 내게 파도의 힘을 느끼게 해주고, 자연에 충실하며 통제된 조용한 감정을 전달해준다. 무서운 모습을 감춘 파도 속에서도 자연에 맞서 극복하려 노력하는 한낱 인간의 모습을 본다. 나약한 모습보다는 강함을, 강함보다는 꿋꿋함을, 화려함보다는 진실함을 다시금 느끼게 해주는 작품을 보며 내 안에 있는 거대한 고래를 움직여 힘차게 전진한다.

강함과 약함은
하나다

대한민국 엄마들이 가장 많이 걸리는 병이 화병이라고 했다. 나는 어릴 적부터 엄마들의 이야기에서 '화병'이라는 것에 대해 자주 들어왔다. 뭣도 모르는 나이였던 나는 어른들은 모두 화병을 가지고 있는 줄만 알았다. 어느덧 나도 엄마가 되고, 누군가의 아내로서 그리고 한 집안의 며느리로서 살아가고 있다. 그러면서 자연스럽게 내게도 화병이라는 녀석이 자연스레 자리 잡기 시작했다. 어릴 때는 그토록 잘 울기만 하던 내가 점점 눈물샘이 말라가고 있었다. 심지어 어릴 때는 너무 잘 우는 내 모습을 아빠가 너무나도 싫어하셨다. 억울하면 울었고, 슬프면 울었고, 힘들면 울었다. 눈물은 여자의 무기라고 하던데, 나는 그렇게 어릴 때 나의 무기를 다 소진하고 말았나 보다.

성인이 되면서 나는 힘이 들 때면 술을 마시며 눈물을 삼켰다. 누구나 그렇겠지만 내 상황이 아니면 절대로 공감할 수 없는 게 결혼생활이라 했던가. 사실 행복함도 있었지만 어린 나이에 어른이 되기란 쉽지 않았다. 20년이 넘게 나와 다른 습관과 환경에서 살아온 사람과 중간을 맞춰가며 살아간다는 게 쉬운 일은 아니었다. 남편의 고지식함도 내가 바꿀 수 있는 부분은 아니었다. 나는 엄마이기에 참아야 하는 순간이 많았다. 맞벌이하면서도 육아를 병행해야 하는 내 상황도 받아들이기가 힘들었다. 나는 모든 역할을 잘 수행해나가야 하는 꼭두각시 같다는 생각을 자주 했다. 굳이 왜 여자와 남자로 역할을 나누어야 하는지 용납이 되지 않았다. 하지만 또 참아낼 수밖에, 해낼 수밖에 없었다. 그러다 보니 점점 억척스러워졌다. 어지간해서는 눈물도 잘 나지 않았다. 잘 살아가다가도, 잘 참아내다가도 가끔은 나도 감당하기 힘들 만큼 버거움이 넘칠 때가 있어서 눈물이 차오르지만, 그조차 참아낸다.

비가 억수같이 쏟아지던 날, 내 안의 서러움과 힘듦, 고통, 상처 등 모든 걸 비를 맞으며 토해냈다. 우산이 있었지만 우산을 쓰고 싶지 않던 그날은 평생 잊을 수 없는 하루가 되었다. 너무 슬프고 힘든 날은 그날을 떠올린다. 누군가 내게 힘들다 말할 때면, 마음껏 울고 싶은 날 마음껏 울어도 된다고 말해준다. 나는

못했지만 억누르며 울음을 참고 사는 건 옳은 일이 아니라고 말이다. "절대 참지 마!" 이 한마디가 힘이 되기를 바라는 마음에서이다. 비가 오는 날 용기 내어 울어야 했던 내 마음과는 달리 울고 싶은 날은 그냥 마음 놓고 울어보는 것도 하나의 방법이다.

울고 싶은 날, 나는 프레드릭 차일드 하삼의 그림을 찾아본다. 어느 순간부터 나는 비를 무기 삼아 울게 되었던 것 같다. 비 오는 하늘과 도시 풍경을 그리는 미국의 인상파 화가의 선구자인 프레드릭 차일드 하삼의 그림은 비가 오는 날이면 떠오르는 작품 중 하나다. 그의 작품을 보며 공상에 잠긴다.

차일드 하삼은 미국 매사추세츠주 보스턴 출생이지만 1886년 프랑스 줄리앙 아카데미에서 회화를 공부하며 인상주의의 붓 자국을 캔버스에 적용하여 터치감이 있는 인상주의 화풍의 그림을 그렸다. 어릴 때부터 미술에 소질이 있었지만 아버지의 사업 실패로 직업전선에 뛰어들었다. 그 와중에도 수채화 전시회를 가지며 화가의 길로 들어섰다.

차일드 하삼의 그림은 내가 좋아하는 붓 터치감이 살아있어서 더 찾아보게 된다. 특히나 차일드 하삼의 '비 오는 자정' 작품은 힘들 때마다 찾아가는 공원 속 저수지 앞에 차를 세워두고 잔잔한 음악을 듣는 비 온 뒤 늦은 자정을 떠올리게 해준다. 가끔 저수지를 찾아갈 수 없을 때 이 작품이 그때의 그 기분을 대신해

준다.

하늘이 울고 싶은 날 비가 내리는 걸까? 어릴 때 자주 들던 호기심이다. 하늘도 울고 싶은 날이 있을 것이다. 강해 보이는 사람도 내면에는 약함이 공존한다. 늘 강하고 당당하고 싶었던 나는 눈물 대신 악으로 깡으로 버텨냈다. 찔러도 피 한 방울 안 흘릴 것 같다는 말을 들을 만큼 나는 모든 상황에 이를 앙다물었다.

사람들의 평가는 항상 당당해 보이는 나의 겉모습에 의해 내려졌다. 가까워지기 전까지는 그 누구도 여리고 눈물이 많은 사람이란 걸 잘 알아채지 못한다. 어떤 일에서든 자신감이 있어 보이고, 힘든 거 없이 살아왔다고 생각하는 이들이 많다. 나와 가까워지고 마음을 나누는 사이가 되면서 말 못하고 속에 담아둔 응어리가 있다는 걸 알게 되면 안타까워한다. 그렇다고 약해 보이는 건 죽기보다 싫다. 늘 웃으며 지냈고 항상 더 강해 보이려고 노력하며 살았다.

사람들 시선에 나는 그저 편하게 일하는 사람이었다. 애써 아니라 부정도 해봤고, 나름대로 고충이 많은 삶이었다고 말해보기도 했다. 그럴 때마다 내 이야기에 귀 기울이는 사람들은 호기심으로 쳐다봤다. 그걸 알고 나서는 나를 이야기하기보다는 들어주는 쪽을 선택하게 되었고, 나에 대해 오해를 하면 오해하는 대로 그 관계를 끝낼 수밖에 없었다. 가식적인 나보다는 진실 된

Childe Hassam, Rainy Midnight (1890)

나이길 바랐다. 내 스스로에게도 진심이지 못하는 내가 싫었다. 왜 싫은 소리도 못하고 아닌 걸 아니라고 말도 못하는지 자책도 해봤지만 소용없었다. 그저 스스로 그 알을 깨고 나오는 건 나만 할 수 있는 일이었다. 있는 그대로를 사랑해주고 이해해주는 사람들에게 조금 더 최선을 다하기로 했다. 많은 사람이 내 마음을 알아주기보다 간절한 내 사람만 내 마음을 알아주는 게 더 행복하다는 걸 뒤늦게야 알게 되었다.

숲에서 길을 잃은 것처럼
막막하고 두렵다면

 살면서 수많은 선택의 기로에 서게 되지만, 선택을 할수 있다는 것만으로도 얼마나 멋진 삶인가. 선택을 하고 싶어도 기회조차 없는 사람이 얼마나 많은지 모른다. 두려움은 내 자신이 만들어낸 하나의 늪이다. 공포를 느낄수록, 공포를 그려낼수록 점점 더 깊어진다. 나는 항상 안 된다고 생각할 때가 많았다. 어쩌면 그 생각에 사로잡혀 힘든 시기가 더 오래 지속되었는지도 모르겠다.

 지금은 나도 용기를 내어 꿈에 다가가고 있다. 어릴 땐 늘 자신감에 가득 차 있었지만 어느 순간부터 좌절과 실패를 겪으면서 자신감도 자존감도 바닥을 쳤다. '나보다 잘난 것도 없는데?' 싶은 사람들도 항상 저만큼 앞서 걸었다. 나만 이 자리에 그대로

덩그러니 세상 밖에 서 있는 기분이었다. 울기도 많이 울었고, 왜 나만 힘드냐며 한탄도 많이 했다. 무너질 때마다 일어설 힘이 없었다. 일어나도 또 넘어질 것 같아서였다.

누군가는 말한다. 모두가 힘들다고, 너만 힘든 게 아니라고, 다들 그렇게 이겨내며 산다고 말이다. 할 수 있다고 믿는 사람은 언젠가 해내고야 말지만, 할 수 있다고 마음을 먹기까지가 쉽지 않다는 게 문제다. 넘어지고 일어서기를 반복하며 나는 어제의 나보다 한 걸음 더 세상에 가까워지고 있다. 용기란 두려움이 없는 상태가 아니라 두려움이 있음에도 하고 싶은 분명한 동기가 있기에 행동하는 것이다. 내 상황만을 탓하다 보면 절대 앞으로 나아갈 수 없다. 끝이 없을 것 같던 희미한 한 줄기의 빛을 따라 막연히 걸어 나온 길이다. 내 인생이 마치 숲에서 길을 잃어버렸을 때처럼 막막하고 두려웠지만 이미 지나온 사람들의 발자국과 저 멀리서 비추는 한 줄기의 희미한 불빛 덕분에 차근차근 걸어 나올 수 있었던 것 같다. 이내 길은 다시 나오고 막다른 길인 것만 같던 깊은 산에도 길은 있었다.

지금까지 계속해서 내 일을 하며 내 의지와는 달리 참 많은 벽과 부딪혀왔다. 아침부터 너무나 바쁘고 정신없는데 갑자기 아이가 아파서 발을 동동 굴러보기도 했고, 입원해 있는 아이를 재워두고 재빨리 뛰어가 수업을 하고 다시 돌아온 적도 부지기수

다. 수업을 하며 온통 머릿속에는 '아이가 깨지는 않았을까? 혼자 울면 어쩌지?' 마음과 몸은 늘 서로 다른 곳을 향했다. 해야만 했기에 버티며 해왔었는데 지금 생각해보면 그렇게도 버텼는데 여기서 포기하면 안 된다며 스스로를 일으켜 세워보기도 했다. 아이들의 희생으로 여기까지 잘 걸어왔다. 그 길에 끝이 보이지 않을 때도 묵묵히 잘 걸어왔다. 그래서 더더욱 멈출 수가 없다.

악착같이 더 해내고 싶었다. 수많은 벽을 뚫고 여기까지 걸어왔다. 답답해서 소리를 질러도 물속에서 소리치는 기분이었다. 숨이 쉬어지지 않을 때도 많았다. 집에 오면 해야 할 일이 산더미 같았고, 모든 게 끝난 새벽이 되어서야 간신히 내 할 일을 할 시간이 주어졌다. 아이들이 자는 걸 확인하고 다시 나가서 일했다. 피곤하기도 했지만 나만의 독립적인 시간만큼은 포기할 수 없었다. 매일매일 쳇바퀴 도는 것 같은 삶이 반복되었지만 그 쳇바퀴 속에서도 나는 성장이라는 걸 하고 있었나 보다. 지금까지 주저앉지 않고 여기까지 온 나를 보면 그동안의 내 삶이 부정당하는 게 싫었던 것 같다.

지나온 길이 비록 힘들었을지는 모르나 돌아보니 돌아왔을 뿐, 제대로 걷고 있었다. 막연히 걷다가도 길은 나오고, 하염없이 걷다가도 길은 나온다. 길을 걷다가 넘어질 수도 있고 길을 걷다가 되돌아오는 길을 잃어버렸을지도 모르지만 이내 잘 가고 있

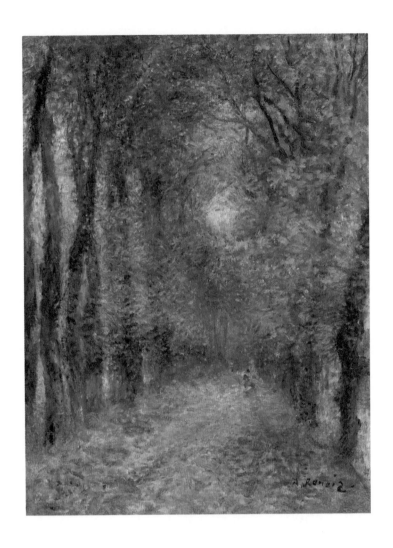

Auguste Renoir, L'allée Couverte (1872)

었다며 토닥여본다. 르누아르도 이 그림을 그릴 때 저 끝 어딘가에는 나가는 길을 그리지 않았을까? 모두가 평지만 걷진 않을 테니까, 나만 이렇게 힘든 길을 걷는 건 아닐 테니까 스스로 토닥이고 위안하며 한 줄기 내리쬐는 해를 따라 또 그 길을 걸어본다.

그림에서 숲길과 숲이 우거진 덤불의 이미지는 나의 내면을 들여다보게 해주었다. 내 마음속에 얼마나 많은 갈래의 숲길이 있는지, 관리하지 않고 그냥 두었던 덤불은 얼마나 무성히 자랐는지 생각해본다. 낙엽이 우수수 떨어진 듯한 길에서 나만의 길을 만들고 있었다. 길을 걸으며 낙엽도 하나 주워보고, 떨어지는 낙엽도 맞아본다.

많은 화가들이 퐁텐블로의 숲을 찾는다고 한다. 특히나 이 그림은 빽빽이 심긴 나무줄기의 원근감이 보는 사람을 구도적인 면에서 몰입하게 한다. 그 몰입은 그림 안으로 깊이 있게 끌어들이고 숲속의 고요함과 한적함을 전해준다.

Part 02

내 영혼을
일으켜
세워야 할 때

인생은 언덕을 넘는
과정이다

아직은 인생을 논할 만큼 살진 않았지만 '인생이 뭘까'에 대해 한참을 고민하던 시기가 있었다. 재작년 코로나가 기승을 부리면서 잘 운영하고 있던 학원이 고비를 맞았다. 원생이 늘고 있던 시기였고, 그 많던 빚도 조금씩 갚아가고 있던 즈음이었다. 정확히 2월쯤 신학기를 맞이할 생각에 설렘을 갖고 일에 집중하고 있었다. 학원에 원생 대기가 줄을 잇고 상담 전화가 줄을 이었다. 희망에 가득 차 3월을 맞이할 준비를 했고, 신입 원생이 다 들어오고 반이 모두 마감되면서 이제는 정말 힘든 시기 다 지나갔다며 안도하고 있었다.

학원을 운영하며 몇 번이고 넘긴 고비가 있었지만 이번 재앙은 내가 손을 쓸 수 없을 만큼 큰 것이었다. 갑자기 보도된 코로

나19 소식에 처음엔 '내일이면 괜찮을 거야' 주문을 외우며 하루하루를 보냈다. 너무나도 갑작스럽게 일어난 일이라 미처 대응을 하지 못했고, 나는 아이들과 함께 친정집으로 들어가야만 했다. 아무도 없는 외딴곳에 집을 짓고 사시는 부모님이 계셔서 아이들을 안전하게 대피시킬 수 있었다. 사실 전쟁도 아니고 대피가 웬 말이냐 하겠지만 대구가 무서울 만큼 급속도로 퍼지고 있었기 때문에 방법이 없었다. 그저 안전한 곳에 아이들을 데려다 놓을 수밖에… 그때를 떠올리면 아직도 아찔하다.

둘째가 유치원을 졸업하고 초등학교에 갈 나이였다. 입학식 때 입을 거라고 오랜만에 예쁜 옷도 사고, 안 신던 구두도 샀다. 그 구두는 아직도 박스에 고스란히 보관되어 있다. 한 번도 신어보지 못한 채 둘째는 온라인 졸업을 했고, 온라인 입학을 했다. 온라인이 지금처럼 원활하지 않던 시기라 초등학교 선생님들도 우왕좌왕할 수밖에 없었다. 미술학원이었던 우리 학원 역시 온라인으로 전환하지 못하고 있었다.

한 달이면 끝날 줄 알았다. 휴원이 길어졌다. 무려 3개월 이상을 휴원해야 했다. 학원은 운영이 중단되었지만 매달 나가는 지출은 그대로여서 물조차 삼킬 수 없는 상황이었다. 차라리 죽고 싶다는 생각이 들었다. 휴원 기간이 길어질수록 커져만 가는 빚을 감당할 수 없어서 더 죽고 싶었다. 부도가 나면 자살하는 가

장들이 생긴다는데 내가 딱 그 꼴이었다. 아무것도 할 수 있는 게 없었다. 그렇다고 또 마냥 손 놓고 있을 수도 없었다.

아이들을 친정에 맡겨두고 나는 학원을 재정비하고 방역을 하면서 뭘 더 할 수 있는 게 없을까 매일 머리를 싸매고 고민했다. 당장 할 수 있는 건 원생들의 부모님들을 안정시키는 것뿐이었다. 매일 아침 학부모님께 문자를 보냈다. 명화를 찾아 글과 함께 발송하며 나도 마음을 추스를 수 있었다. '내가 어떻게 여기까지 왔는데, 이렇게 무너질 수는 없어'라는 생각이 들었다. 다시 힘을 내보기로 했다. 반드시 방법이 있을 거라 생각했다. 명화 속에서 찾은 작은 행동은 이렇게 시작됐다. 학부모님의 힘이 난다는 답장을 받으면 그날은 나도 덩달아 힘이 났고, 명화를 보고 전화를 걸어서 나를 붙잡고 우시며 너무 힘들다 토로하는 어머님을 위로하며 같이 울기도 했다. 그러면서 우리는 버텨냈다. 이제는 마스크가 일상이 되었고, 갓난아기조차 마스크 벗은 모습을 볼 수 없는 기이한 세상이 찾아왔다.

사람은 적응의 동물이라 했던가. 그 말이 딱 맞다. 결국 적응하고 살아간다. 코로나19로 인해 아이들이 마스크를 꼭 착용하고 다녀서 감기에 걸리는 일이 현저히 줄었다는 뉴스를 보고는 모든 게 나쁜 것만은 아니구나 했다. 학원도 정원을 줄여서 아이들이 더 안전하게 수업을 받을 수 있게 되었다.

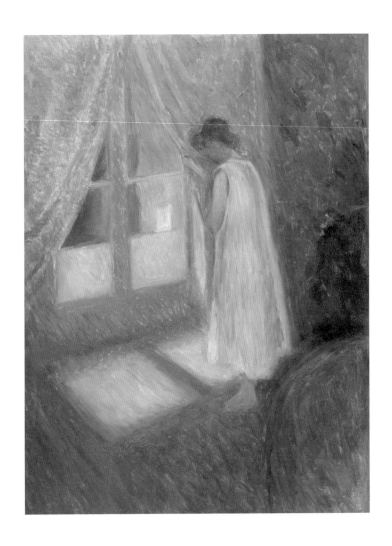

Edvard Munch, The girl by the window (1893)

며칠 전 언니에게 '너무 힘들다. 정말 살아도 살아도 끝이 없다'고 했더니 언니는 내게 삶은 언덕과 같다고 했다. 지금은 가파른 언덕을 넘고 있을 뿐이라고, 그 언덕을 넘으면 드넓은 평지가 있기에 언덕은 꼭 넘어야 하는 인생의 숙제라고 했다. 그 말을 들으니 내 언덕은 끝도 없이 가파른 에베레스트산 같았다. 그 언덕을 넘어가면 정말 아름답고 평온하게 펼쳐진 넓은 대지가 있을까?

뭉크의 '창가의 소녀'를 배경화면에 저장하고 매일매일 기도하는 마음으로 봤다. 옛 어른들이 물 떠놓고 빈다는 말처럼, 그당시 나도 물 떠놓고 매일 빌고 싶을 만큼 간절했다. 버티고 싶었고 무너지기는 죽기보다 싫었다. 뭉크의 작품에는 늘 사랑과 죽음, 불안이 내재되어 있는데, 정신 분열적 두려움에 대한 자신의 고백이기도 하고 심리학적인 사건들과도 깊은 관계를 담고 있다.

나는 뭉크의 이 작품에서 절실함을 발견했다. 아무리 숨기려 해도 그림은 거짓말을 하지 못한다. 그림 안에는 늘 화가의 감정이 녹아있다. 뭉크는 어떤 절실함 때문에 두 손을 모아 기도했을까? 창밖의 세상은 밝음, 시끄러움, 역동적인 시간이 존재한다. 이 소녀는 왜 밖에 나가지 못하고 있는 걸까? 아무도 보지 않은 공간에서 마음 졸여 간절하게 기도하는 순간만큼은 내 마음이,

내 기도가 꼭 하늘에 닿기를 바라고 또 바라는 듯하다. 고독과 슬픔으로 가득 찬 삶을 타인과는 절대로 나눠 가질 수 없는 인간의 보편적인 고독을 나타낸 건 아닐까.

코로나19로 인해 무너진 삶에서 동아줄을 붙잡고 있는 실낱 같은 삶을 살아가는 사람들이 많다. 나도 예외는 아니다. 대신 그 속에서 희망을 찾기로 했다. 희망을 좇다 보면 고독과 슬픔 그리고 불안은 잠시 잊혀질 테니까. 심적으로 느끼는 불안과 좌절 그리고 체념을 조금씩 희망으로 바꿔보는 것도 멋진 극복의 경험이 될 것이다. 힘들 때 두 손 모아 기도하는 절실함만 있다면 창으로 들어오는 따뜻한 햇살을 느낄 수 있을 터다. 오늘을 버티고 내일을 살아가는 나에게 한 줄기 빛이 비추기를 두 손 모아 기도해 본다.

고독을 견디는 자만이
위대해진다

　　나는 유독 혼자가 되는 두려움이 크다. 어릴 적 맞벌이 하시는 부모님 때문에 언니와 둘이 남겨질 때가 많았다. 부모님은 늦은 밤이 되어서야 돌아오셨다. 언니랑 둘이 있을 때는 마음껏 놀아서 좋았고 늦게까지 TV를 봐도 누구 하나 뭐라 할 사람이 없어서 좋았다. 하지만 뉘엿뉘엿 해가 저물기 시작하면 무서워졌다. 외삼촌과 작은아빠와 같이 살던 나는 삼촌들의 짓궂은 장난에 울기 일쑤였다. 어릴 때부터 씩씩하고 뛰어놀기 좋아하던 동네 선머슴 같았던 나는 삼촌들의 장난 대상이었다. 반대로 언니는 늘 다소곳하고 인형놀이를 좋아하는 천생 여자였다.

　　그렇게 삼촌들 사이에서 씩씩하게 지내던 어느 날, 외삼촌은 장롱 속에 나를 가뒀다. 처음엔 나도 장난이라 숨죽이고 숨어있

었다. 시간이 흐를수록 덥고 무서워지기 시작했다. 삼촌은 나를 까먹었는지 안에서 열리지 않던 장롱 속에서 한참 후에나 꺼내줬다. 그 이후로 나는 깜깜한 어둠을 싫어하게 되었다. 일종의 폐쇄공포증 같은 게 트라우마로 남아버렸다. 집에서도 잠이 들 때까지는 온 집에 환하게 불을 켜두고 있어야 했다. 골목을 무서워하고 깜짝깜짝 놀래키는 고양이를 무서워하고 무서움을 넘어서 공포스러웠다. 아마 그때부터 나는 혼자 남겨지는 게 싫었던 것 같다.

미대 특성상 귀신 이야기가 빠질 수 없다. 미대에는 머리 콩콩 귀신도 있었고, 외발다리 귀신도 있다. 그리고 또 기억할 수 없는 수많은 귀신이 모든 미대에는 존재한다. 이 모든 게 선배들의 말이지만, 입학식 때부터 전해 들은 귀신 이야기들 때문에 작업실에 혼자 남겨지는 날에는 머리가 쭈뼛쭈뼛 설 때도 있었다. 혼자 있기 싫지만 야작(야간 작업)을 유독 많이 해야만 하는 미대에서는 혼자 남겨지는 날이 많았다. 각자의 작업속도가 다르니 알아서 작업을 하면 되는 시스템이었다. 지하에 있던 작업실에 내려가야 하는 날이면 두 발이 움직이지 않았고 깜깜한 작업실에 불을 켜기까지 온몸이 바들바들 떨리곤 했다. 친구들은 삼삼오오 짝을 지어 작업시간을 맞췄는데 나는 동아리 생활과 아르바이트 때문에 친구들의 시간에 맞출 수 없었다.

나에게는 혼자가 된다는 게 공포와 두려움이다. 가끔 친구들은 혼자 있고 싶다는 말을 자주 했다. 그러면 나는 물어본다. "혼자 있으면 뭐해?" 나는 혼자 있는 방법을 잘 모르고 살아왔나 보다. 성인이 되고서도 혼자 있는 시간이 많아지면 불안했다. 2시간 남짓 시간이 생기면 중간에 다른 약속을 잡기도 했고, 그 시간에 취미생활을 하기도 했다. 다이어리가 가득 메워지면 그때야 나는 편안해졌다. 자연스레 바쁜 게 일상이 되었다. 나는 뿌듯한 삶을 산다고 말했고, 친구들은 강박이라 말했다. 간혹 여유가 생기는 날이면 뭘 해야 할지 몰라 초조하고 불안했다. 그러다 보니 나는 굳이 사귀지 않아도 될 사람들에게 시간과 에너지를 쏟으며 내 시간을 허비하고 있었다.

세상은 혼자 살 수 없고, 인간관계 역시 중요한 건 맞다. 하지만 그 모든 사람이 내게 좋은 영향력을 주는 건 아니었다. 너무 늦게나마 깨달았다. 사람 때문에 힘들어하고 사람 때문에 우는 시간이 많았지만, 또다시 나는 사람들과 어울리고 있었다. 헛된 만남과 헛된 인연은 없다고 굳게 믿으며 살아왔는데 이번만큼은 내가 틀렸다. 혼자 일상에서 작은 즐거움을 찾지 못하는 나는 일상에서 소소한 행복을 하나씩 찾아보기로 했다. 일상에서 찾은 행복이 하나씩 누적이 될수록 혼자 하는 생활이 편해졌고, 혼자 있는 시간이 즐거워졌다. 그리고 혼자서 안정되기 시작했다.

쓸데없는 에너지를 줄이고 나니 내 삶은 한결 가벼웠다. 홀로 서기를 시작하고 나서는 불필요한 관계도 정리했다. 사람 관계에 유독 잘 휘둘리던 내가 스스로 강해지고 있음을 느꼈다. 내가 가진 두려움에 비해 혼자도 제법 살 만한 세상이라는 걸 알았다. 인간이 가장 두려워하는 고립과 고독을 나는 스스로 떨치고 일어서는 중이다. 스스로가 나약한 상태였다는 걸 혼자를 자처하고 나서야 알게 되었다. 혼자 해내야 하는 게 있었고, 혼자만이 누릴 수 있는 혜택도 있었다. 혼자가 되고 나서야 비로소 내 편은 나였다는 것을 알았다. 타인의 삶을 존중하며 살던 시간에 나는 나를 잃어갔지만 나를 성장시키기 위해 철저히 고독해지는 편을 선택했다.

자발적 고독을 자처한 이후로는 집중과 몰입이라는 엄청난 내 안의 능력을 발견했다. 특히나 글을 쓰는 것은 몰입 상태를 길게 유지해야 하는 일이었다. 짬이 날 때 쓰는 잠깐씩의 글은 글이 아니었음을 알게 된 이후, 깊은 생각을 이끌어내기 위해서는 익숙한 것과의 결별이 필요하다는 걸 알았다. 그러기 위해서 나는 혼자가 되어야만 했다. 혼자의 시간은 나를 외롭고 고독하게 두기보다는 재충전의 기회가 되어주었다.

마음과 감정에 따라서 그림이 다르게 보인다는 걸 존 앳킨슨 그림쇼의 작품에서 더욱 절실하게 느꼈다. 도시 풍경의 야경 및

John Atkinson Grimshaw,
Tree Shadows on the Park Wall (1872)

거리 풍경 예술가 중 한 명으로 가장 잘 알려진 영국 빅토리아 시대 예술가인 존 앳킨슨 그림쇼의 작품은 내가 가지지 못한 무언가를 알려주는 메시지 같았다. 깜깜한 밤을 혼자 걷지 못하는 나의 모습, 그럼에도 불구하고 걸어가야만 하는 집으로 가는 길목이 기분에 따라 참 다르게 와닿았다.

그는 '달빛 화가'라고 불릴 만큼 풍부한 상상력을 지닌 화가이다. 그가 그린 작품의 가장 큰 특징이 달빛이 비치는 적막한 도시의 거리이기 때문이다. 그림에서 풍기는 고독과 정적이 그대로 전해지기도 한다. 한편으로는 쓸쓸하기도 하고 다른 한편으로는 달빛에 비치는 작은 불빛에 의지하는 모습에 가슴 한켠이 따뜻하기도 하다. 고독과 달빛이 드리우는 적적한 골목을 걸어가는 모습에서 하루 힘든 일을 끝내고 돌아가는 나의 모습이 보여서 왈칵 눈물이 나기도 했다.

차라투스트라가 그러했던 것처럼 그림 속 여인은 자신의 정신세계와 고독을 즐기느라 지루함을 전혀 느끼지 못할지도 모른다. 고독을 견디지 못하면 존재를 지킬 수 없다. 고독을 견디는 자만이 위대해진다. 나는 나만의 길로 들어서기 위해 고독을 감내하기로 한다.

세상에
내 편이 있다는 건

부모님은 영원한 내 편이 되어 주시지만, 엄마를 보면 늘 미안하다. 특히 엄마는 자신의 인생을 포기하면서 누구보다도 내 인생을 응원했다. 더 잘사는 모습을 보여주고 싶었지만 늘 힘들다고 투정 부리기 바빴다. 항상 행복한 모습만 보여주고 싶었지만, 울며 전화하기 일쑤였다. 나는 그렇게 항상 바쁜 척, 시간 없는 척, 전화 한 통 제대로 못 하는 막내딸이다. 바쁘게 살면서 행복한 척하는 것만으로는 상쇄할 수 없는 죄의 각인이 주홍글씨처럼 새겨진다. 왜 자식들은 부모에게 늘 미안한 마음뿐일까?

얼마 전 아빠와 통화를 했다. 아빠는 늘 내 걱정에 잠이 안 온다고 했다. 우스갯소리로 "아빠의 평생 숙제는 나니까 그렇지"

라고 했지만, 사실은 미안하다는 말을 하고 싶었다. 생각보다 표현도 못하고 무뚝뚝한 딸이다. 애교가 많은 편이지만, 정작 내 사람들에게는 표현을 잘 못하는 바보다. 그런 마음조차도 부모님은 알고 있다. 하루는 엄마가 TV를 보다 말고 "내 딸이 죄를 지었다 할지라도, 엄마는 내 딸이 아니라면 아니라고 믿어. 그게 엄마니까"라고 나직이 말씀하셨다. 아무리 부모 자식 인연이라도 이렇게 과분한 사랑을 받을 자격이 있을까 싶을 만큼, 이기적인 딸인데도 늘 내 편이 되어주신다. 그렇게 나는 오늘도 부모님의 응원을 등에 업고 살아간다.

부모의 마음은 부모가 되어서야 안다고 했던가. 두 아이의 엄마가 되기 전, 나도 첫아이를 키우며 전전긍긍하던 때가 있었다. 엄마가 처음이라 많이 서툴렀다. 엄마가 된다는 건 쉬운 일이 아니었다. 엄마가 되고서야 엄마를 이해했고, 엄마가 되고서야 엄마를 돌아볼 수 있었다. '엄마가 참 많이 힘들었겠다. 많이도 고생했겠다. 나 때문에 속 많이 상했겠다' 싶었다.

억척같이 살아온 엄마였지만, 그녀는 섬세하고도 감수성도 풍부한 똑똑한 여자였다. 책을 좋아했고 공부하며 새로운 걸 알아가는 걸 좋아했다. 그러고 보면 나는 엄마를 빼다 박았다. 엄마가 하고 싶은 걸 못 했던 시절을 떠올리며 내게는 최대한의 환경을 만들어 주려 하셨다. 하고 싶어 하는 건 다 경험하게 해주

었다. 그래서 나는 내가 뭘 잘하는지 뭘 못 하는지 너무도 잘 안다. 단 하루만 해보더라도 엄마는 살면서 다 경험이 될 거라며 뭐든 다 해보라 했다. 본인은 포기했으면서 언니와 내게는 지원을 아끼지 않으신다. 아직도 나는 힘들면 엄마, 아빠를 먼저 찾는다. 인생의 최대 조언자는 엄마였고, 인생의 최대 지지자는 아빠였다.

나는 지금이라도 엄마가 하고 싶은 걸 하며 행복하게 살았으면 좋겠다. 얼마 전부터 엄마는 검정고시를 보고 엄마의 꿈이었던 대학 입학을 준비 중이다. 배움에는 나이가 없다고 늘 말씀하시더니 결국 해내고 마신다. 나약해지고 게을러질 때면 나는 엄마를 보며 자극을 받는다.

내가 결혼할 당시의 엄마를 떠올리면 아직도 눈물이 난다. 엄마는 나를 보내고 너무나 힘들어 했다. 나보다 1년 먼저 시집간 언니가 결혼할 때는 그렇지 않아서 괜찮을 줄 알았지만, 엄마가 살아가는 힘은 자식이었다는 걸 결혼 후 얼마 되지 않아 알게 되었다. 엄마는 아파 갔고 무너져 갔다. 그렇게도 강하던 엄마는 한없이 약해져서 마음의 병이 오고 말았다. 나는 회사 일도 바빴고, 즐거움에 들떠서 결혼준비에 매진하느라 엄마를 신경 쓸 틈이 없었다. 아니, 엄마를 신경 쓰기에는 너무 어렸다.

어느 날 갑자기 내가 7살이나 많은 남자를 데리고 와서 결혼

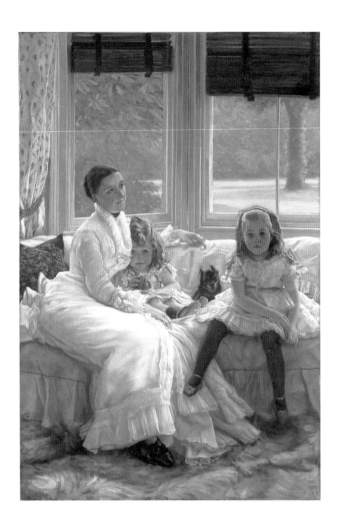

James Tissot,
Portrait of Mrs Catherine Smith Gill and Two of her Children (1877)

하겠다고 했을 때 엄마는 세상이 무너지는 것 같았다고 했다. 하지 말란다고 안 할 내가 아니었기에 속시원히 반대하지도 못하셨다. 결혼할 때도 제 딸자식이 시댁에 기죽을까 아낌없이 가진 돈을 죄다 쏟아부었다. 내가 미술을 하는 동안에도 엄마는 몸이 부서져라 일을 했는데, 나는 뒤도 안 돌아보고 홀랑 시집을 가버렸다.

아무도 말해주지 않았다. 좋은 딸이 되는 방법을…. 내 삶이 지칠 때면 엄마에게 화도 내고, 가끔은 악마 같은 딸이 되곤 했다. 사랑으로만 애지중지 키웠던 엄마의 삶은 이기적인 딸로 인해 녹록지 않았을 것이다. 딸로만 있으면 되는 줄 알았지, 사랑을 줘야 한다는 걸 너무 늦게 알아버렸다. 이제는 내가 엄마를 보듬어야 할 차례인 것 같다. 든든한 딸이 되어야겠다는 생각을 해본다. 나도 엄마를 통해 인생을 배워가고 있다. 내가 세상에서 빛을 받으며 살아갈 수 있는 건 모두 엄마 덕분이다. 내 안의 무한한 가능성만 바라봐준 부모님 덕분에 아직도 나는 끊임없이 도전한다. '그만해라'보다는 한 번 더 해보라고 응원을 해주고, 어떤 시작 앞에서는 매번 환영해주었다.

제임스 티소의 그림에서 평온한 엄마와 딸의 모습을 들여다본다. 그리고 엄마의 품을 느껴본다. 따뜻했고 어떤 공간보다 푸근한 엄마의 품에 쏙 안겨 있는 아이의 모습이 참 행복해 보인

다. 그림 속에 엄마처럼 어떤 상황에서도 나를 안아주었고, 감싸준 엄마는 모든 순간 위대했다. 그림 속 아이가 되어 엄마의 품에 다시금 안겨본다. 저렇게 어리던 내가 어느새 엄마가 되었다. 엄마가 나를 안아주고 감싸주었듯이 나도 내 아이에게 한세상이 되어주어야겠다. 나는 오늘도 엄마에게 받은 사랑을 내리사랑처럼 아이에게 되돌려준다.

누구에게나 도망치고 싶은 순간이 있다

인생을 살다 보면 누구에게나 도망가고 싶은 순간이 있다. 특히 버거움과 힘듦이 몰려올 때는 이 순간만 피하면 좋겠다 싶다. 나 또한 도망가고 싶고, 피하고 싶고, 내려놓고 싶은 순간들이 종종 있다. 지금 이 순간만 피하면 모든 게 해결될 것 같은….

사실 학창시절에는 실제로 도망가거나 피하거나 숨기도 많이 했다. 일을 하다가도 더 이상 못 하겠다 싶을 때는 잠수를 타기도 했다. 마지막까지 할 수 없다 생각될 때는 꼭꼭 숨어버리기도 했다. 최선이라 생각했던 순간의 행동들이 미련했다는 걸 크면서 느꼈다. 어느덧 나는 피하는 방법보다는 부딪치는 방법을 배우며 살아가고 있다. 피하는 게 답은 아니었다. 물론 지금도 모

든 걸 버리고 도망가고 싶을 때가 한두 번이 아니지만, 지금은 피하지 않는다. 무서우면 눈 한번 질끈 감고 심호흡을 한 후 다시 부딪혀본다.

"그럼에도 불구하고!"

"안 되면 되는 거 하면 되지!"

이 두 문장은 마치 하쿠나 마타타 같은 마법의 주문이 되었다. 원래 세상에는 쉬운 일이 하나도 없다. 나는 나약한 내 안의 존재와 타협하며 살아왔다. 의지와는 상관없이 정신이 지배하고 난 후의 선택은 후회가 막심했다. 이제는 혼자 중얼거리듯 나와 얘기한다.

'이조차 넘지 못하고 극복하지 못하면서 무슨 나은 삶을 원해?'

그렇게 이를 악물면 분명 안 될 것 같던 일이 하나씩 풀려나갔다. 하나를 해결하고 뒤돌아보면 난 그 일을 할 수 있는 사람이 되어 있었다. 누구에게나 해결할 수 없을 것 같은 큰 산이 눈앞에 있지만, 어떤 장비를 사용해서라도 그 산을 넘고 나면 평지를 걸을 기회가 생긴다. 또 평지를 걷다 보면 더 큰 산이 눈앞에 다가와 있다. 어른들이 늘 입에 달고 사는 말 '산 넘어 산'이다. 하나를 해결하고 나면, 더 큰 하나가 다가온다. 극복하고 넘어서면 다음 기회가 기다린다. 이 원리를 너무 늦게 깨닫게 된 건 아닐

까 안타깝기도 하다. 성공한 사람들을 보면 모두가 쉽게 성공을 손에 거머쥔 것처럼 보이지만, 눈에 보이지 않은 피, 땀, 눈물이 모여 성공을 만든 것이다. 쉽게 가진 건 쉽게 잃기 마련이다.

하루는 내가 과연 잘하는 게 있을까? 하는 부정적인 감정이 크게 올라왔다. 종이를 꺼내어 조용히 내가 잘하는 걸 적어봤다. 내가 생각하는 나보다 종이에 적힌 나는 더 많은 걸 잘하고 있었다. 인정하지 않았을 뿐 나는 장점이 많은 사람임에 분명했다. 그 이후 나는 하루 하나씩이라도 감사일기를 적기 시작했다. 마음이 한결 편해졌다. 그리고 일상에서 스스로에게 작은 선물을 주는 습관을 가지기로 했다.

그 일환으로 가끔 지칠 때면 산을 찾는다. 자연의 고유색들을 보며 바람을 느끼면 괜스레 마음이 놓인다. 사람들이 많이 붐비는 도시를 떠나 내 몸을 피할 수 있는 유일한 곳이다. 가끔은 드라이브를 즐기기도 하고, 저수지 앞까지 올라가 음악을 틀어놓고 커피를 마시며 자연을 느끼기도 한다. 그렇게 도망가는 방법을 바꿔보니 일상으로 돌아오는 게 쉬워졌다. 내가 나를 믿지 못했던 습관을 하나씩 하나씩 바꿔 나를 먼저 믿어주기로 하니 가랑비에 옷이 젖듯 조금씩 변해갔다.

사람을 만날 때도 도망가는 쪽은 늘 나였다. 누군가를 만날 때 늘 나만의 정해진 선이 있었다. 이 선을 넘으면 혹여나 내가 상

처받을까 봐 먼저 이별을 통보했다. 내가 생각하는 반응이 나오지 않으면 상대는 나를 이제 더 이상 사랑하지 않는다고 멋대로 생각했다. 앞에서는 그가 싫어져 헤어지는 것처럼 늘 당당했지만, 나는 뒤에서 많이도 울었다. 내 마음을 전혀 전달한 적도 없으면서 나는 혼자 상대의 마음까지 읽어버리는 초능력을 발휘하고 있었다. 혼자 끙끙 앓고만 있다 보니 내 아이들에게도 마음을 전달하지 못해 아이들은 내게 사랑을 갈구하고 있었다.

내가 이 그림을 보면서 힘을 얻은 이유는 단순하다. 수태고지는 대천사 가브리엘이 처녀 마리아에게 찾아와 예수 그리스도를 잉태했다는 것을 알리는 장면이다. 예수의 탄생 일화지만, 신의 아들인 예수가 인간으로서 삶을 얻게 되는 첫 순간이었다. 수태고지를 더욱더 잘 이해하기 위해 성경에 담긴 이야기를 곁들여 보는 것도 좋다.

"은총이 가득한 이여, 기뻐하라. 주님께서 너와 함께 계시다."
이 말에 마리아는 몹시 놀랐다.
"두려워 마라, 마리아야. 너는 하느님의 총애를 받았다. 보라! 이제 네가 잉태하여 아들을 낳을 터이니 그 이름을 예수라 하여라. 그분께서는 큰 인물이 되시고 지극히 높으신 분의 아드님이라 불릴 것이다. 하느님께서 그분의 조상 다윗의 왕좌를 그분께

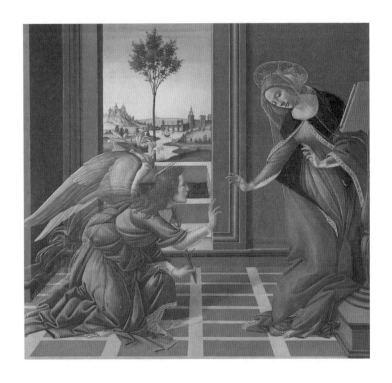

Sandro Botticelli, Cestello Annunciation (1489-1490)

주시어, 그분께서 야곱 집안을 영원히 다스리시리니 그분의 나
라는 끝이 없을 것이다.”

마리아가 천사에게 “저는 남자를 알지 못하는데, 어떻게 그런
일이 있을 수 있겠습니까?”

(생략)

우리가 알고 있는 12월 25일, 예수님은 태어났다. 가브리엘
이 마리아를 찾아와 수태고지를 한 건 9달 전, 3월 25일이다. 3
월 25일 이날은 과거 아담이 진흙에서 창조된 날이기도 하고, 예
수가 십자가에 매달려 죽음을 맞는 대신 인류가 구원을 얻게 되
는 날이기도 하다. 유럽 여러 나라에서 전통적으로 초하룻날로
여겨온 날이다. 혹독한 겨울을 보내고 새로운 봄을 기대하는 날
이기도 하다. 신의 아들인 예수가 인간으로서의 삶을 얻게 되는
첫 순간이자 ‘신을 탄생케 한 여자’로서의 마리아를 예고하는 순
간이라는 중요한 의미를 가진 작품이다. 보티첼리의 수태고지는
힘이 있는 작품이기도 하다. 보는 사람을 화폭으로 끌어들이는
힘이 있는 이 작품이 나는 참 좋다. 작품 속에서 나는 많은 힘을
얻었다. 성서에 나오는 것처럼 “두려워 말라”라고 내게 말해주
는 것 같아서 좋다.

고통은
고통으로 치유한다

　　스물다섯의 나는 평범하지만 사치스럽고 욕심이 많은 여자였다. 포부나 꿈도 커서 꼭 유학을 가서 공부를 더 하고 싶었다. 해외에 살면서 외국인을 만나 자유롭게 즐기는 삶을 꿈꿨다. 당시 스물다섯에 받는 월급치고는 적지 않았기에 취미생활도 많았다. 드럼, 벨리댄스, 보드, 영어 등 1시간도 허투루 보내지 않던 시절이었다. 주말마다 대구에서 홍대까지 학원을 다녔다. 당시 페인터라는 툴이 있었는데 대구에서는 그 툴을 가르쳐주는 곳이 없었다. 그렇게 나는 하고 싶은 게 있거나 마음먹으면 하는 그런 어리고도 당찬 여자였다.

　　결혼에 대한 환상도 당연히 있었다. 다정한 남편을 만나 매일 함께 즐거운 이야기를 하며 맥주 한잔 함께 마실 수 있는 남자,

TV에 나올 법한 스윗한 남자를 만나 알콩달콩 깨를 볶으며 살고 싶었다. 만났던 남자친구들은 미술을 하던 친구들이라 음주가무에 능했다. 나도 술도 좋아하고 사람들 만나 즐기는 걸 좋아한다. 하지만 무슨 심보인지 내 남편은 그러지 않기를 바랐다.

그러던 어느 날, 한 남자를 만났다. 미대를 나온 친구들과는 많이 다른 어리숙해 보이고 마음이 착한 사람이었다. 나보다 7살이 많지만 어려 보이는 외모 때문에 나이는 나중에 알게 되었다. 이전 남자친구와의 만남에서 지칠 대로 지쳤던 나는 연애하며 서로가 익숙해지는 시간과 감정 소모가 싫어서 그냥 결혼을 하고 싶었다. 일찍 결혼해서 아이들에게 어리고 예쁜 엄마, 친구 같은 엄마가 되어주고 싶었다. 그렇게 크리스마스 같은 전성기의 나이에 한 남자의 아내가 되었고, 한 집의 며느리가 되었다.

행복만 있을 거라고 생각했다. 신랑이 벌어다 주는 월급으로 소소하게 행복한 가정을 꾸리며 살 거라 생각했다. 결혼은 책이나 TV에 나오는 그런 이상과는 달랐다. 3월에 결혼을 하고 신혼여행을 다녀온 후 바로 시아버님의 '환갑'이 있었다. 시어머니는 며느리가 들어왔으니 아버지 생신상은 며느리가 차려야 한다고 했다. 보수적인 아빠의 밑에서 자랐지만 비교적 자유롭게 누리며 살아왔던 내가 매일 시부모에게 안부전화를 해야 하는 것은 감당해 내지 못했다. 주말이면 시댁에 가서 밥을 먹어야 했다.

그때는 당연한 일인 줄 알았지만 큰애를 낳고 나자 나는 점점 지쳐갔다. 시댁의 요구를 듣기 싫어졌고, 아이를 키우며 벅차고 힘든 순간들을 혼자 헤쳐나가기에는 어린 나이이기도 했다. 내 몸과 정신은 이미 지칠 대로 지쳐 있었다. 혼자 감당할 수 없는 순간이 최고조가 되었을 때 우울증이 찾아왔다.

나는 무기력하고 나약해져 가기만 했다. 즐거운 게 없었다. 그렇게 좋아하던 일들도 취미생활도 싫었다. 아이도 미웠다. 내 앞에서 우는 아이의 모습이 마치 내 얼굴 같았다. 내 몸과 마음이 병들어 갈 때쯤 친구가 타투를 배워 일을 시작했다. 나는 반항하듯 남편이 싫어하는 타투를 몸에 새겼다. 타투를 하는 동안 쥐어짜는 그 고통을 온전히 몸으로 받아들여야 했다. 너무너무 아팠다. 아물지 않은 상처에 또 상처를 내는 기분이었다. 그렇게 타투를 하고 나면 굳게 마음을 다잡았다. 내 몸에 있는 타투는 나를 다짐하게 하고 나에게 주문을 거는 메시지들이다. 그리고 내가 버틸 수 있는 힘이 없을 때 내 몸에는 타투가 하나씩 생겼다. 지금은 3개의 타투가 내 몸에 있다. 누가 어떻게 보는지는 중요하지 않았다. 죽을 것만 같던 고통을 고통으로 이겨냈던 순간들이기에….

힘들 때마다 프리다 칼로의 작품들을 보면서 힘을 얻는다. 여자로서 이보다 더한 고통을 받고 살 수 있을까 싶을 만큼 힘든

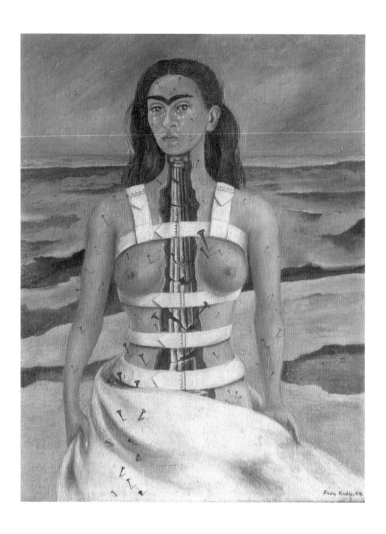

Frida Kahlo, The Broken Column (1944)

삶을 살았던 프리다 칼로는 삶은 들여다볼수록 더 대단하고 위대한 화가인 듯하다. 고통을 예술로 승화했던 프리다 칼로의 삶을 감히 내가 이해한다 말할 수는 없다. 그 어떤 말로도 내 삶은 그녀의 고통에 비할 수 없다.

끊임없이 작품을 통해 자신의 삶과 존재를 그리고자 했던 프리다 칼로는 죽음의 문턱을 넘나들며 우리가 상상하는 그 이상의 잔혹한 삶을 살았다. 인생 절반이 비운이었다 해도 과언이 아니다. 의사라는 꿈을 가진 프리다 칼로는 큰 사고를 당한다. 그 사고로 인해 긴 시간 누워 지내야만 했다. 프리다의 화가 인생은 그렇게 누워 지내던 시간에서 시작되었다. 긍정의 아이콘인 프리다 칼로는 이러한 고통조차 무언가 다시 시작할 수 있다는 욕망을 표현하는 계기로 만들어버린 초인이었다.

프리다 칼로의 '부서진 기둥'만큼 고통스러움을 잘 표현한 작품이 있을까 싶다. 프리다 칼로를 가장 잘 나타내주는 작품 중 하나다. '부서진 기둥' 혹은 '부서진 척추'라고 불리는 이 작품에서 육체를 포기한 것 같은 멍한 표정의 프리다 칼로의 모습이 인상적이다. 갈라진 논밭도 눈에 밟힌다. 세상에 덩그러니 혼자 서 있는 프리다 칼로의 모습이 애처로워 보이기까지 한다. 프리다 칼로의 삶에서 고통의 흔적은 눈물이 아닌, 몸에 박힌 수백 개의 못일 것이다.

스스로 만들어 놓은
한계에 부딪히며

　내 삶에는 아무도 나에게 만들어 주지 않은 나만의 선이 하나 있다. 눈에 보이지 않는 나만 아는 한계이다. 가끔은 사실 어디서부터 어디까지가 내 한계인지 모르겠다는 생각이 들기도 한다. 아등바등 열심히 뛰었건만 나는 늘 제자리인 것만 같았다. 허무하기도 하고 속상하기도 하고, 좌절스럽기도 했다. 마치 꿈을 꾸듯 물속에서 아무리 뛰어도 제자리에 있는 것 같은 내 상황에 스스로 화가 나기도 했다. 그 모든 게 내가 만들어 놓은 한계 속, 나만의 세상 속에서 나는 그 틀을 깨지 못하고 살고 있었기 때문이었다.

　한계를 넘어서기 위해 끊임없는 노력을 해왔지만 쉽게 무산될 때가 많았다. 사람은 한계상황에 직면했을 때 이중성이 가장

분명하게 드러난다고 한다. 포기하느냐 그걸 끝까지 부딪혀서 버티고 넘어서느냐 하는…. 한계상황은 내가 스스로 피할 수도 있고 변화시킬 수 있는 상황임에 틀림없었다. 그럼에도 나는 한계를 극복하지 못한 채 무너지기 일쑤였다. 아무래도 한계를 넘어서는 마음 근력이 필요했었나 보다. 내가 가진 마음 근력이 턱없이 부족하다 느꼈다. 명확한 목표가 없었던 탓이었을까? 1년만 견뎌보자는 다짐을 하며 나의 한계를 극복하려 노력했다. 1년 동안 내가 할 수 있는 모든 걸 해보기로 다짐했다. 하지만 기간을 정해놓은 것 역시 내가 정해놓은 한계에서 벗어나지 못한 틀이었다.

틀을 깨고 나오는 일은 쉽지 않았다. 간혹 한계에 다다랐을 때 절망하는 나의 모습을 직면하지만, 때로는 그 직면된 모습으로 인해 한계를 넘어서기로 다짐을 하는 계기가 되기도 한다. 삶을 살아가다 보면 누구나 할 것 없이, 그 누구도 예외 없이 힘들고 어려운 경우를 맞닥뜨린다. 자연에 사계절이 있는 것처럼, 그 모든 생명체가 추운 겨울이 닥쳐와도 봄을 기다리며 이겨내야 하는 것처럼….

나에게는 매번 지금이 최악의 순간이라 생각하는 것이 그 한계를 넘어서는 방법이었다. 벼랑 끝으로 몰아세웠을 때 내가 이겨낼 수 있는 힘이 발휘되곤 했다. 더 이상 노력해도 나의 한계

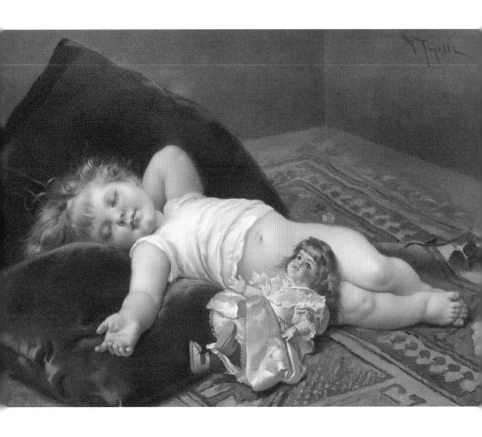

Virgilio Tojetti, Sleeping Baby (1885)

를 극복할 수 없다며 내 스스로 포기하지만 않으면 될 것만 같았다. 내가 나를 속이고 나의 한계를 나만의 방식으로 정해놓은 이상, 나는 남과 다르게 성공할 수 없다고 느끼는 순간을 마주하기 싫었다. 그럴 때마다 '나의 한계를 믿지 말자!'라며 스스로 다짐한다. 어떠한 순간에도 이유와 근거를 들어 내 상황을 합리화하지 말아야지 다짐하고, 나의 한계를 과감하게 무너뜨리기 위해 매번 엄청난 용기가 필요했다.

나뿐만 아니라 우리는 늘 주변 사람들의 성공을 들으며 자극을 받지만, 막상 내 스스로의 행동을 바꾸지 않고 애쓰지 않는다. 그 사람과 나의 다름을 어떻게든 어떤 이유와 핑계로 할 수 없음을 합리화하기 바쁘다. 스스로의 나약함과 타협하는 순간이다. 매일매일 아주 작고 작은 실천들이 쌓여 나의 한계를 무너뜨리는 순간, 겨울의 추위를 깨고 나오는 봄과 같이 마음속 가장 깊은 곳에 자리 잡고 있는 한계의 틀이 하나씩 깨어지지 않을까? 나도 모르게 어느새 필요 이상으로 한계를 두려워하던 나약한 나를 버릴 수 있는 순간이 올 것이다.

나의 한계를 생각하며 버질리오 토제티의 작품을 떠올린 이유에는 아이의 자유로움 때문이다. 이 그림 속의 아이는 너무나 편하고 구속되지 않은 채 자유롭게 잠든 모습이다. 이 그림을 마주하며 스스로를 구속하고 통제하려는 삶 속에 있는 내가 잠시

나마 해방됨을 느꼈다. 우리는 같은 인생이라는 시간 속에서 각자 다른 과제를 해결하며 살아간다. 어쩌면 그럴 때마다 직면해야 하는 힘은 아이들이 어른인 우리가 가진 힘보다 더 강하지 않을까.

아이들의 모습을 있는 그대로의 따뜻한 시각으로 그려낸 화가들의 작품을 보면 나뿐만 아니라 모두가 흐뭇한 미소를 짓게 된다. 그렇게 스스로의 한계가 없는 자유로운 아이들을 보며 힘을 얻어본다. 때론 아이처럼 먹고 싶을 때 먹고, 울고 싶을 때 울고, 그러다 스르륵 잠이 드는 자유로움을 나도 누리고 싶다. 세상의 어느 제약도 받지 않는 아이들만이 가진 힘이랄까. 싫으면 싫다, 좋으면 좋다고 응석 부리고 싶을 때 마음껏 울 수 있는 자유로움을 가진 아이들이 참 부럽다.

나는 그래서 아이들에게 '안 된다'보다는 '괜찮다'라는 말을 더 많이 해준다. 어쩌면 나도 지금 누군가에게 '괜찮아, 잘하고 있어'라는 말을 듣고 싶은 건 아닐지….

돈 때문에
불행해지지 않기

가끔 엄마가 하신 말이 떠오른다.

"차라리 내일 해가 안 떴으면 좋겠어."

그 말의 의미를 나도 엄마가 되고 나서야 이해할 수 있었다. 어쩌면 엄마는 내가 이 말뜻을 평생 이해하지 않기를 바랐을지도 모른다.

어릴 적, 부모님은 늘 바빴다. 표구사를 운영하시며 밤낮주야 바쁘게 일만 하셨다. 사소한 바람 중 하나였던 엄마와 목욕탕 가는 것조차 나에겐 쉽게 허락되지 않았다. 그 덕인지, 그 때문인지 돈에 대한 개념을 알아갈 시간도 없었다. 부모님은 목욕탕에 월 결제를 해두셨고 언니와 내가 목욕탕에 가면 이모님들이 우리를 챙겨주셨다. 한참 동안 목욕탕에서는 원래 때를 밀어주는

거라 알고 살았다. 목욕탕에서 나갈 때면 이모님이 단지우유(바나나우유) 하나를 쥐여주었고, 설 명절이 다가오면 늘 가던 옷 가게에서 새로운 옷을 내주셨다. 슈퍼도 식당도 늘 가던 곳만 가고 돈은 부모님이 월말마다 결제하셨다. 그렇게 나는 돈에 대한 경제관념이 또래에 비해 미숙했고 올바른 경제관념이 자리 잡지 못했다.

크면서 돈으로 인해 크게 불편한 게 없었기에 삶에 돈이 중요하다고 생각해보지 못했다. 물론 우리 집이 엄청난 부자였던 건 아니다. 단지 부모님이 너무 바빴던 나머지 그런 생활을 할 수밖에 없었던 것이다. 내가 예고에 들어갈 무렵 IMF가 왔고, 부모님의 힘듦을 온 가족이 나누어 짊어져야만 했다. 사고 싶은 걸 사며 지낸 건 아니었지만 예고에 다니며 부유하게 사는 친구들 사이에서 돈이 얼마나 무서운 건지 뼈저리게 느끼게 되었다.

그즈음 나는 쉬는 날에 아르바이트를 해야 했다. 물론 친구들과 함께 맛있는 걸 사 먹고 필요한 걸 사기에는 아르바이트로 받은 돈으로도 턱없이 부족했다. 고등학교 때 아르바이트로 과외를 하며 지냈고 대학교에 가서도 늘 쉬지 않고 아르바이트를 했다. 돈 때문에 싸우는 엄마, 아빠의 모습에서 나는 절대 돈 때문에 힘들게 살지 않겠노라 다짐했다. 덕분에 대학교 3학년이 되자마자 취업을 했고, 밤낮없는 디자인 회사에 들어가 열심히 돈

을 벌었다. 하지만 나는 점점 돈에 집착을 하는 모습을 보였다. 더 많이 벌어야 했고, 수중에 돈이 없으면 불안하기까지 했다. 돈 때문에 우울해지는 나를 발견하고는 자책을 하기도 했다. 잘하고 싶었고 성공하고 싶었던 나의 욕심이 돈으로는 채워지지 않았던 것이다.

그래서 이른 나이에 결혼을 결심했는지 모른다. 사실 결혼하면 돈으로부터 자유로워질 거라 생각했다. 그렇게 세상을 잘 모른 채 결혼이라는 어른의 세계에 들어섰다. 결혼하며 다짐한 건 '돈 때문에 불행하지 말기!' 그리고 '돈을 떠나 그냥 행복하기'였다. 풍족하진 않아도 평범하게 살기를 바랐다. 사람마다 평범에 대한 기준은 다르겠지만 '돈이 좀 없으면 어때? 같이 벌면 되지!' 싶은 마음이었다. 하지만 현실은 그렇게 호락호락하지 않았다. 여전히 돈이 없으면 불안했고, 돈이 없으면 두려웠다. 하루에 눈을 뜨고 있는 시간 외에는 열심히 일을 했다. 할 수 있는 것은 다 했다. 집에서 과외도 하고, 새벽에는 갓난아이를 업은 채 쇼핑몰 상세페이지 작업을 하고, 아침에는 홈스쿨을 했다.

누구도 시키지 않은 일들이었다. 단지 두려움 때문에 나를 몰아세웠던 것 같다. 한 살, 한 살 나이를 먹어갈수록 내 삶과 친구들의 삶이 비교되어 눈앞에 나타나기 시작했다. 안정적으로 자리를 잡은 후 결혼한 친구들의 상황은 그지없이 좋아 보이기만

했다. 같은 학교를 다녔고 같은 환경에서 생활했었기에 비교 대상으로도 충분했었나 보다. 지금 생각하면 참 어리석은 마음이었다.

원래도 승부욕, 성취욕이 강했던 나는 내 삶이 송두리째 비교당하고 있다고 생각하니 마음이 힘들어지기 시작했다. 아이가 태어나고부터는 나보다 아이에게 더 투자를 하다 보니 버는 것보다 더 많은 돈을 아이에게 쏟아붓고 있었다. 아이에게서 대리만족을 느끼려 할수록 행복은커녕 더 깊은 수로에 빠져들었다. 돈을 버느라 아이에게 온전한 사랑을 못 주었던 기분, 그리고 아이를 키우며 혼자였으면 이렇게 힘들지 않았을 거라 원망했던 시간을 돈으로라도 보상받고 싶었다.

그러다 점점 빚이 늘어갔다. 버는 건 한정이 있지만 쓰는 건 한정이 없었다. 카드값을 내야 하는 날이 돌아올 때면 숨이 쉬어지지 않았다. 돈은 마치 발이라도 달린 듯 나를 피해 다녔다. 내가 돈을 따라가기 시작하며 돈이 나만 피해 다니는 기분이 들 만큼 돈이 벌리지 않았다. 벗어날 수 없는 돈의 굴레와 결혼 후 따라오는 책임감과 무게감은 나의 욕심으로 인해 계속해서 눈덩이처럼 커져만 갔다. 쇼펜하우어가 "돈이란 바닷물과도 같다. 그것은 마시면 마실수록 목이 말라진다"고 말한 것처럼 내가 돈을 갈구할수록 돈은 내게서 멀어져만 갔다. 매일매일 내일은 해가

Salomon Koninck, An Old Man Counting his Money (1635)

뜨지 않기를 바라면서 살아왔던 당시를 떠올리며, 조금 더 행복한 삶을 위해 돈에 대한 집착을 내려놓으려 노력한다.

네덜란드의 화가 살로몬 코닝크의 작품에 밤새 돈 때문에 끙끙 앓던 내 모습이 투영되었다. 그때는 왜 그리도 돈에 집착했는지, 돈이 인생에 전부인 것처럼 돈을 벌기 위해 수단과 방법을 가리지 않았다. 그림을 보며 그동안의 내 모습을 돌아보니 참 어리석어 보이고 불쌍해 보였다. 돈 때문에 점점 삶을 옥죄어 살아가는 내게 행복이 따라올 리 없었다.

정신이 바짝 들게 되는 작품이다. 그림은 행복을 주기도 위로를 주기도 하지만, 이렇게 반성을 하게 하는 힘을 가지기도 했다. 하루하루 돈을 벌기 위해 그리고 돈을 갚기 위해 살아왔다. 빚을 갚기 위해 또 빚을 내어 살아가며 허덕이는 삶을 벗어나야겠다고 다짐한다. 삶을 어렵게 살아가는 처절한 상태를 내가 스스로 만들어가고 있었음을 깨달았다. 행복을 베이스로 돈은 자연스레 따라올 수 있게 천천히 주위를 살펴보며 그렇게 살아가 보려 한다.

Part 03

희망 속에서
삶의 길을
발견할 때

내게 '엄마'라는 이름을
안겨준 존재

　　아이는 존재 자체만으로도 큰 힘을 준다. 나에게 아이들이란 살아가는 힘이자 원천이다. 임신을 하고 아이를 낳는 순간까지 얼마나 행복했는지 모른다. 힘들게 입덧을 하고, 막달까지 23kg이나 살이 쪘다. 한 번도 살이 쪄본 적이 없던 나는 온몸에 튼살이 가득하다. 내 몸을 두 배로 만들어버린 아이의 존재감은 확실했다. 10달을 나와 함께 동고동락한 아이가 세상의 빛을 본 그날, 내가 흘린 눈물은 내 인생에서 가장 의미 있고 앞으로는 흘리지 못할 눈물이 되었다. 다리는 퉁퉁 부어 걷기도 힘들었고, 맞는 옷이 없어서 꾸역꾸역 억지로 입었던 옷들조차 추억이 되었다. 아이는 그렇게 내게 '엄마'라는 이름을 안겨주었다.

　　행복도 잠시, 아기는 통 잠을 자지 않았다. 바닥에 내려오려고

하지도 않았다. 그렇다고 잘 먹는 아이도 아니었다. 엄마가 되는 길이 이렇게나 험난할 줄 상상도 못했다. 매일 아이를 부둥켜안고 함께 울었다. 50일이 되는 날 아이는 결국 탈진으로 입원했다. 작은 손에 바늘을 찔러대는 의사가 밉기까지 했다. 내 온몸을 후벼 파는 듯한 고통은 그게 끝이 아니었다. 하루가 멀다 하고 아팠고, 아이는 계속해서 입원을 반복했다. 나는 지쳐만 갔고 지켜보는 엄마로서의 힘도 소진되어 가고 있었다. 모두가 말하던 100일의 기적은 오지 않았고 100일의 기절이 있을 뿐이었다. 아이를 붙잡고 하염없이 울던 날, 뭘 알기라도 한다는 듯 방긋방긋 웃으며 아이는 힘을 내 버텨주었다.

그 시기가 얼마나 힘들었는지는 내 몸이 증명했다. 한 달쯤 되니 23kg이 다 빠지고 나는 계속해서 살이 더 빠지고 있었다. 아무도 엄마가 되는 길이 이토록 힘들다는 걸 미리 알려주지 않았다. 한계에 다다를 쯤 아이는 조금씩 성장해서 이제는 더 힘들 것도 없다고 생각했다. 그러다 아이에게 온 아토피와 알레르기들이 나를 또다시 시험에 들게 했다. 이유식을 하며 필수적으로 먹어야 하는 소고기와 달걀, 우유 등에 알레르기가 있었다. 나는 스스로 자책하기 시작했다. '막달까지 밤낮없이 야근을 반복했던 내 탓일까? 회사에서 마신 커피 때문일까? 잠을 못 자서일까?' 모든 게 내 탓인 것만 같아 나에게 화가 났다.

그렇게 1년을 아기띠를 내려놓지 못한 채 살았다. 둘째가 배 속에 있었지만 둘째를 신경 쓸 겨를이 없었다. 첫째를 아기띠로 계속 안고 있던 탓에 둘째는 배 속에서 온전히 크지도 못했다. 그렇게 일찍 세상의 빛을 보게 되었다. 아이가 둘이 되고 나니 나는 더 정신이 없었다. 쌍둥이처럼 같이 크고 있던 첫째와 둘째는 미숙한 엄마를 조금씩 강하게 만들고 있었다. 세상에 안 되는 건 없다는 걸 알려준 게 아이들이다. 엄마가 되고 나니 못할 게 없었다. 없던 것도 솟아날 만큼 힘도 세졌다. 하나는 안고 하나는 업으며 철인이 되어갔다. 아이를 키운다는 명목으로 집에서 살림만 할 수 없었던 나는 육아휴직을 한 상태였지만, 집에서 홈스쿨을 오픈했다. 미술을 오래 했지만 내 일을 한다는 건 처음인지라 모든 게 서툴렀다. 조언을 구할 곳이 없었다. 아이들은 어린이집에 하루 종일 맡기고 붓기도 빠지지 않은 채 나는 일에 전념했다. 마냥 원생을 기다릴 수 없어 낮에는 쇼핑몰을 운영했다.

다들 미쳤다고 했지만 일하지 않은 채 집에만 있는 건 더 미칠 것만 같았다. 한 번도 놀아본 적이 없어서 여유를 불안으로 느끼며 살았다. 몸도 마음도 지칠 만했지만 아이들의 방긋방긋 웃는 모습에 모든 게 녹았다. 힘든 것보다 오히려 더 힘이 났다. 아이들을 위해서라도 나는 빨리 자리를 잡아야 했다. 경력단절녀가 되는 게 두려웠던 것 같다. 하루하루 잠도 못 자고 아이들을 보

며 힘내서 일에 매진했다. 고등학교 때부터 미술학원에서 아르바이트를 하고 과외를 했던 나는 당연하게도 홈스쿨 아이들에게 동일한 방법의 미술을 가르쳤다. 아이들이 그림을 외우고 색을 외우고 학교대회 준비를 해주던 어느 날, 내가 어릴 때 배워왔던 기술 같던 미술이 떠올랐다. '표현'이 주였던 미술학원의 방식을 그대로 따르고 있었다. 이미 20년 가까이 지난 내가 다녔던 미술학원의 방식들이 식상했다. 옆에서 자고 있던 아이들을 물끄러미 바라봤다. 만약 우리 애들이 이 방식대로 배운다면 과연 미술이 무슨 의미가 있을까? 나는 우리 아이들이 배웠으면 하는 미술을 찾기 시작했고, 그때부터 공부에 조금씩 매진하기 시작했다. 아이들이 없었다면 나는 예전 방식 그대로 아직도 아이들을 가르치고 있었을 것이다.

미술을 하는 이유도, 예술을 접하는 이유도 삶을 조금 더 풍요롭게 즐기기 위해 그리고 미적 감각을 조금이라도 채워주기 위함이 아닐까? 나는 그렇게 오랫동안 배웠던 미술이 한낱 외우기 뿐인 미술이었다는 걸 너무 늦게 알았다. 누구보다 미술을 잘 안다고 생각했고 누구보다 잘한다고 생각했는데 오만이었다. 나는 단지 외워진 그림을 아주 잘 표현해냈을 뿐이었다. 그렇게 모든 걸 다시 리셋하기 시작했다. 미술에는 너무도 많은 다양한 세계가 존재했다. 일상에 모든 곳이 그림이었고, 일상 모든 게 작품

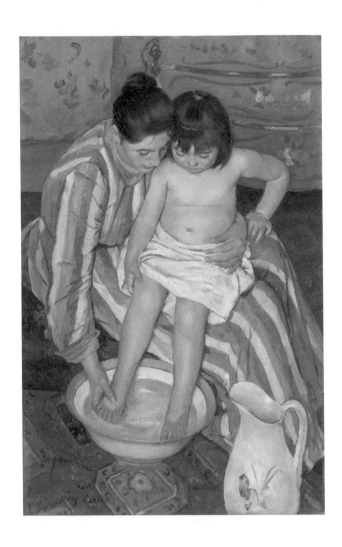

Mary Cassatt, The Child's Bath (1893)

이었다. 나는 오랫동안 정말 좁은 시야를 가지고 살았다.

메리 카사트의 삶을 중심으로 강의를 한 적이 있다. 그때 더 매료되어 빠져들었던 화가이다. 인상주의를 대표하는 여성 화가 카사트는 어릴 적부터 화가가 되기 위해 공부를 했다. 물론 부유한 집안 덕분이기도 하다. 카사트는 일과 결혼을 함께 할 수 없다고 생각하며 독신으로 살고자 마음먹었다. 한 번도 엄마가 되어 보지 못한 화가였지만, 그 어떤 엄마보다 모성애를 잘 이끌어내어 작품에 녹였던 화가이다. 메리 카사트의 작품을 들여다보고 있으면 편안하고 푸근함을 느낀다. 아이를 단 한 번도 품에 안아보지 못했음에도 이러한 그림을 그려 낼 수 있다는 건 그만큼 교감능력이 뛰어나서이지 않을까? 직접경험보다 간접경험에서 더욱 많은 걸 느낄 수 있는 사람이 있다는데, 메리 카사트의 이야기인 듯하다.

아이와 함께 지나온 날들을 생각하며 추억하는 순간이 내겐 행복이었던 것처럼 카사트는 그런 모습의 그림을 화폭에 담아내며 얼마나 행복했을까? 나는 엄마가 되고 미래를 꿈꿨다. 엄마가 되고 내가 걸어온 길이 좁은 골목길이었음을 느꼈다. 아이를 통해 내 미래를 들여다볼 수 있었다. 아이가 없었다면, 내가 엄마가 되지 않았다면 나는 과연 지금 어떤 미술 교육인이 되어있었을까? 내 아이가 배웠으면 하는 수업을 연구하게 되고, 찾게

되고 그렇게 아이에게서 나는 하나씩 하나씩 배워갔다. 작디작은 아이들에게서 어른은 참 많은 걸 배우며 살아간다.

무조건적인
내 편이 필요했다

결혼하면 나에게는 든든한 지원군이 생긴다고 생각한 철없던 시절이 있었다. 결혼하면 집이 떡하니 생겨 있고 매일 아침을 차려 함께 먹고, 손 꼭 잡고 산책을 할 거라는 막연한 꿈을 꾸었다. 무엇보다 무조건적인 내 편이 필요했었나 보다. 잘못해도 괜찮다며 토닥여줄 수 있는 그런 내 편이 있는 삶을 살아보고 싶었다. 항상 사랑에 목말라 있는 사람처럼 나는 내 편을 갈구했다. 하지만 결혼이라는 건 다른 세상에서 살던 남녀가 한 공간에서 새롭게 출발하는 시작점에 불과했다. 20년이 넘게 다른 가정 문화에서 살아왔는데 어떻게 처음부터 잘 맞을 수 있을까, 왜 나는 그게 가능하다고 생각을 했던 걸까? 생각했던 것 이상으로 결혼생활은 녹록지 않았다. 맞춰가고 알아가야 하는 게 많았다.

TV에서 보던 환상은 현실에 존재하지 않았다. 내가 생각하는 것만큼 상대도 나에게 기대고 싶었을 테고 의지하고 싶었을 거다. 돌이켜보니 나는 너무도 일방적이었고 이기적이었다. 내 마음을 몰라줄 때면 결혼이 후회됐고, 내가 원하는 답을 들을 수 없을 때면 왜 결혼했는지 모르겠다며 투정을 부렸다. 나보다 나이가 많은 남편에게 어리광을 부리고 싶었는지도 모른다. 무슨 말만 하면 뚝딱 이뤄질 것만 같았다.

한 곳을 바라보며 살아야 할 부부의 모습을 현실로 직시하고 보니 상상 속의 결혼생활만 존재하는 건 아니었다. 뭐든지 해내야만 했고, 하나부터 열까지 모든 걸 맞춰가야만 했다. 식습관마저 맞춰가야 했던 결혼생활은 처음부터 쉬운 게 없었다. 사회의 초년생처럼, 신입사원이 된 듯 승진하기 위해 노력해야만 하는 게 결혼이었다.

하지만 결혼이 꼭 나쁜 것만 있는 건 아니다. 하루 종일 일이 힘들어서 녹초가 된 나의 모습만 봐도 얼마나 고생했을지 마음을 헤아려주는 단짝 친구가 생겼다. 야식을 먹고 싶어 식탁에 앉으면 자연스레 같이 앉아 배고프다며 먼저 말해주는 친구가 생겼고, 계절이 바뀔 때마다 계절을 함께 느껴주는 친구가 생겼다. 나에게 오롯이 초점을 맞추며 살아주는 동반자가 생겼다. 아플 때 밤새 옆에서 간호해주는 엄마 같은 사람, 속상해서 친구들과

밤새 술 먹고 취해서 마음에 담아둔 온갖 쓴소리를 해도 묵묵히 들어만 주는 사람, 그런 사람이 생겼다. 물론 나는 묵묵히 내 옆을 지키며 나만 보는 남편에게 늘 날을 세우는 예민한 사람이었다. 밖에서는 항상 웃으며 모든 상황에 촉을 세우다 보니 집에만 오면 말이 없어지고 더욱 예민해졌다.

미국의 화가 그랜트 우드의 그림 속에서 내 모습을 본 적이 있다. 그림은 그 사람의 마음을 투영한다고 했던가? 간혹 들키지 않고 싶은 마음을 그림 속에서 꼭 들키고야 만다. 그랜트 우드의 '아메리칸 고딕'이라는 작품은 그랜트 우드가 그린 시카고 미술관의 컬렉션 회화이다. 그랜트 우드는 아이오와주 태생으로 주로 독학을 한 타고난 재능의 화가이자 여러 가지 표현 매체의 장인이었다.

1920년 유럽 여행을 하는 동안 그의 그림은 강한 인상주의적 영향을 보이기도 했으나, 뮌헨에서 얀 반 에이크와 한스 멤링의 작품을 보고 난 후 다시 한번 양식의 변화를 보였다고 한다. 1930년대 우드의 대표적인 작품들은 단순화되고 감각적으로 완성된 풍경화였다. 우드의 유명작들은 인위적인 위장과 몰입을 부추기는 복잡함, 해독 불가능한 양가성 등을 특징으로 하는데, 우드의 작품에는 당시 독일 신즉물주의에 대한 인식이 반영되어 있다. 그러던 중 우드는 아이오와 남주의 작은 마을 엘돈

에 위치한 고딕 첨탑이 달린 하얀 집을 발견한다. 엘돈의 미국 고딕 양식의 집을 보고 영감을 받아 '그런 집에 살 만한 부류의 사람에 대한 환상'을 표현했다. 그림을 보는 순간 부부로 오해할 법하다. 하지만 그림 속 인물은 농부인 아버지와 딸의 모습이다. 나와 같이 이런 오해로 인해 건축 양식의 명칭을 그대로 그림의 제목으로 가져왔다. 알 수 없는 뾰로통한 여자의 표정과 더 알 수 없는 남자의 표정은 나를 그림 속으로 불러들이기 딱 좋은 작품이었다. 그랜트 우드의 여동생인 낸 우드 그레이엄과 남매의 치과 주치의이던 바이런 맥키비를 모델로 그렸는데 이상하게도 둘의 관계에 대한 궁금증보다는 '이 부부는 왜 이렇게 뚱한 표정을 짓고 있을까?' 하는 의문을 더 많이 품는다. 이 작품에 매일 날이 선 내 모습을 투영하게 되었던 이유는 어색한 부부의 모습으로 봤다는 것 때문이 아니었을까 싶다. 입을 굳게 닫은 듯한 남자의 모습과 그런 남자의 모습이 못마땅한 듯 쳐다보는 여자의 모습에서 남편과 나의 일상을 들여다보게 했기 때문이다.

그림 속 둘의 관계가 아버지와 딸이 아닌 부부의 관계라면 그들은 어떤 일상을 살고 있었을까? 무슨 이유에서 저렇게 차가운 표정을 보이는 걸까? 고딕 건축이 보여주는 수직성처럼 수직관계일지도 모르겠다. 어젯밤 이유 없는 다툼이 있었던 걸까? 그림에서 다정함이라곤 찾아볼 수 없는 차가운 느낌을 받는 이유

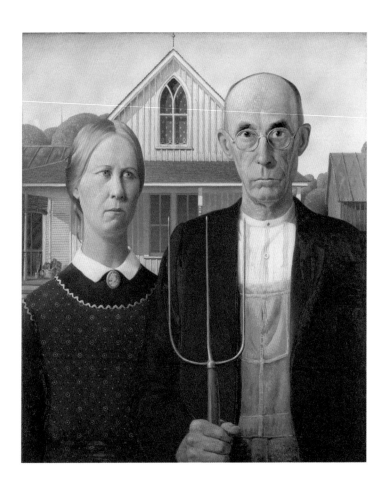

Grant Wood, American Gothic (1930)

는 그림 속 곳곳에 고딕의 느낌을 의도적으로 나타내어서 일지도 모른다. 심지어 남자가 입고 있는 멜빵바지, 들고 있는 쇠스랑까지도 딱딱함과 차가움을 전달하고 있다. 배경으로 보이는 반듯반듯한 창문, 주인공의 길쭉길쭉한 얼굴조차도 제목 그대로의 고딕 느낌을 반영하고 있다. 간혹 몇몇의 사람들은 여자의 시선이 남자의 부자연스럽게 긴 목 부분에 곱슬하게 빠져나온 머리카락처럼, 목 부분의 브로치처럼, 엄격하게 익눌린 관능을 암시한다고 해석하기도 한다. 겉보기에는 단순하고 소박해 보이는 이미지는 풍부한 시각적 반항들로 가득하다.

나는 매일 남편이 나에게 맞추기를 요구했고, 정리벽이 있는 나는 하나하나 매의 눈으로 남편의 습관에 지적질을 했다. 그런 나에게 느꼈을 남편의 기분은 그림에서 전해지는 듯한 차가움이었을지도 모른다. 아니, 보이지 않는 수직관계를 자아냈을지도 모르겠다. 분명 남편은 그런 나에게 지칠 만도 했지만, 굳게 입을 닫고 순응해주곤 했다. 가까이 있는 사람에게 더 잘하라고 하는 말처럼 머리로는 알고 있지만, 가족에게만큼은 다정하지 못한 나는 오늘도 반성이라는 걸 해본다.

반짝반짝 빛나는
크리스마스의 기억

나이가 들면 어릴 때의 추억을 하나씩 꺼내어 보며 살아간다고 한다. 그 말이 딱 맞았다. 나는 어릴 때 내가 하고 싶은 걸 다 하고 살았던 것 같다. 갖고 싶은 것도, 하고 싶은 것도 많았던 나에게 부모님은 전폭적인 지원을 아끼지 않았다. 크리스마스가 되면 갖고 싶은 걸 종이에 하나하나 써 내려갔다. 크리스마스가 되기 전부터 엄마랑은 예쁜 트리를 꺼내어 꾸몄고 그렇게 엄마랑 언니랑 같이 트리를 꾸미는 일이 참 좋았다. 일에 바쁜 부모님이었지만 감수성만큼은 엄마를 따라갈 수 없었다. 엄마는 우리에게 늘 좋은 걸 보여주고 좋은 생각을 심어주고 싶었나 보다. 트리에 전구를 달던 기억도, 트리에 예쁜 장식을 달던 기억도 내 마음 속에는 따뜻하게 남아있다.

대구 시내였던 동성로 인근에 살아서인지 연말 분위기는 훨씬 더 그럴듯했다. 많은 사람이 오갔고, 집에서 5분만 벗어나면 시내 곳곳에서 그리고 어릴 적 나에게 지구만큼이나 커 보였던 백화점에서도 캐럴이 울려 퍼졌다. 대구의 모든 젊은이들이 동성로에 모였다고 해도 과언이 아닐 만큼 많은 인파가 모였고, 다양한 행사도 많았다. 나의 눈이 휘둥그레 커지며 반짝이듯 온 세상이 반짝반짝 빛나던 연말이었다. 엄마, 아빠는 하루 24시간이 모자랄 만큼 일을 하셨다. 아마도 내가 본 그 찬란했던 빛들을 부모님은 못 보고 살았을지 모른다. 캐럴이 즐거운 음악인지, 언제쯤 흘러나오는지도 몰랐을 거다. 하지만 엄마는 그렇게 바쁜 와중에도 크리스마스가 되면 예쁘게 포장한 선물을 늘 우리가 자는 틈을 타 머리맡에 두고 가셨다.

어릴 적 내가 그랬듯 나의 아이들도 그렇게 크리스마스만 손꼽아 기다렸다. 내가 추억하던 그때의 크리스마스를 아이들에게도 전해주고 싶었다. 12월이 되면 아이들과 트리를 꺼내어 집을 꾸몄다. 매일 캐럴을 틀어 분위기를 한껏 고조시켜 주었다. 은근슬쩍 산타할아버지한테 어떤 소원을 빌었는지 물어보기도 하고, 소소한 행복을 전해주려 노력했다. 1년에 한 번 온 세상이 하얗게 물들기만을 바라는 꼬마들의 하루, 크리스마스가 이제는 설렘보다 '그래도 한 해 잘 살았구나' 하는 자아성찰의 시간으로

남아버렸다. 지금도 산타할아버지는 내 소원을 들어주실까? 잠시나마 아이가 되어 기대를 가득 안고 하얀 눈이 오는 크리스마스를 손꼽아 기다려 보고 싶다.

덴마크의 화가 비고 요한센의 작품은 나를 다시금 어릴 적 크리스마스로 돌려보내 주었다. 비고 요한센은 덴마크 코펜하겐 출신으로 파리의 화가들, 특히 모네의 영향을 받았다. 어린 시절부터 그림과 피아노에 예술적 재능을 보였고 1868년 코펜하겐에 있는 왕립 덴마크 미술학교에 입학해 주로 인물화를 공부했지만, 1875년 졸업시험을 통과하지 못해 학교를 그만두었다. 그의 그림은 1877년 코펜하겐에 있는 담배제조업체 사장이 요한센의 작품을 구입하면서 유명세를 타게 되었다. 요한센의 그림은 대체로 어두운 작품이 많다. 하지만 그의 그림에는 꾸미지 않은, 그리고 과장되지 않은 있는 그대로의 정겨움을 느낄 수 있다. 어두운 색감 사이에서 빛나는 전구들이 오히려 따스함을 전달해주기도 한다. 그리고 요한센의 작품 속 아이들의 모습은 하나같이 행복한 표정을 짓고 있음을 알 수 있다. '고요한 밤'이라는 작품은 더더욱 가족의 따스한 정서를 느낄 수 있는 작품이다. 아이들에 비해 비교적 과장되게 큰 엄마의 뒷모습이 아이들에게 엄마의 존재를 부각시키고 있는 듯하다. 저 멀리 석고상이 올려져 있는 배경과 곳곳에 걸린 액자를 보았을 때 요한센의 집을

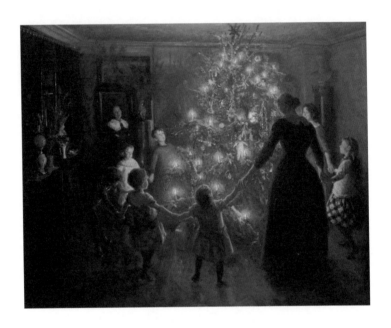

Viggo Johansen, Silent night (1891)

나타낸 것이 아닐까 추측해본다.

　요한센의 작품을 들여다보며 잠시 눈을 감고 나의 어릴 적 크리스마스를 회상해 보았다. 우리 집은 대식구가 함께 사는 소위 말해 큰 집이었다. 모두가 의아해하는 관계인 작은아버지와 외삼촌들이 함께 살았다. 대식구였기에 평상시에도 항상 복작복작했지만, 연말이면 그 분위기가 더더욱 고조되었다. 대식구가 익숙했던 그 당시의 모습이 그림을 볼 때마다 떠오른다. 지금은 비록 모두가 바빠서 흩어져 살아가지만, 내 기억 속 연말은 참 따뜻하고 행복하게 남아있다. 그때 나는 내가 받을 수 있는 사랑을 다 받은 듯하다. 내가 받은 따뜻함과 정겨움을 아이들에게 꼭 전해주고 싶었다. 사는 게 바빠서라는 변명으로 무심코 지나갈 때도 있지만 트리 하나로도 행복하다며 웃을 수 있던 시절처럼, 아이들의 기억 속에 먼 훗날 크리스마스라면 추운 겨울보다 따뜻했던 순간이 떠오르기를 바란다. 가족이 옹기종기 모여 함께할 수 있는 것만으로도 '이거면 됐다' 싶던 그런 시절처럼….

　작품 속 큰 트리 앞에서 즐기고 있는 아이들의 모습을 보아하니 오늘만큼은 밤새 놀아도 피곤하지 않을 것만 같다. 크리스마스이브가 되면 설레어 잠 못 이루던 나의 어릴 적처럼, 그리고 마치 뜯지 못한 선물처럼 내 기억 속 크리스마스를 다시금 떠올려본다.

내가 나를
찾아가는 법

거절하는 건 나쁜 거라 생각하며 살아왔다. 누군가의 부탁을 매몰차게 "No!"라고 말하는 건 상대에 대한 도리가 아니라 생각했다. 누군가 손을 내밀면 그 손을 잡아줘야 하는 게 당연한 줄 알았다. 그렇게 나는 착한 아이 콤플렉스를 안고 살아왔다. 거절을 못 하는 나는 그런 스스로에 지쳐가기 시작했다. 잠시 쉬고 싶을 때, 누군가 만남을 요청하면 힘든 몸을 이끌고서라도 나가서 함께했다. 내 숙제가 잔뜩 밀린 상황에서도 누군가 도움을 달라 하면 내 일은 잠시 제쳐두고 도와줬다. 착한 게 아니라 바보였던 거다. 내가 정작 힘들고 필요할 때는 아무도 없었다. 결혼 후, 신랑은 내게 끊임없이 말했다. 안 되는 건 안 된다 말하고, 못 하는 건 못 한다 말하라고.

살아가며 내가 가장 힘들어하는 게 거절이었다. 내 몸이 부서질지언정 나는 남을 돕고 있었다. 회사에서 밤을 새우고 들어온 날 잠깐 눈을 붙이려 할 때 울며 전화 온 친구를 외면할 수 없어 나간 적도 수십 번이었다. 나는 왜 이토록 거절이 어려웠던 걸까? 어릴 적 기억을 더듬어 보았다. 다정하고 자상했던 아빠였지만 아빠의 대화법에는 늘 "안 돼!"가 있었다. 아빠와 대화를 시도하면 거절이 반 이상이었다. 나는 부정적 소통을 하며 자라왔다. 물론 당시에는 그게 부정적 소통이라는 걸 몰랐다. 아빠의 "쓸데없는 소리 하지 마!"와 "안 돼!" 이 두 단어는 어린 내게 상처로 남았다. 내 말을 귀 기울여 듣지 않는다고 생각했다. 내 이야기는 모두 쓸모없는 이야기가 되어버린 것 같았다. 내가 받은 상처를 남에게 줄 수 없어 계속 이어지는 상처를 안고 살아왔다. '내가 안 된다고 하면 상대는 상처를 받겠지? 내가 안 들어주면 상대는 아무도 없다는 생각을 하겠지?' 그렇게 나는 상대를 더 생각하며 살아왔다.

타당하지 못한 일에도 이건 아니라고 말하지 못했다. 어느 순간 나 역시도 아이와의 대화에서 부정적인 소통을 많이 하고 있다는 걸 불현듯 느끼게 되었다. 아이한테는 미안했고 내게는 화가 났다. 내가 제일 싫어했던 그 모습을 내가 하고 있었다. 정작 내가 도움이 필요할 때는 절대 도움을 요청하지 않는다. 아니,

못 하는 거다. 힘들고 버거워 보여서 도와준다고 하면 손사래 치는 게 나였다. 도와달라는 말을 입 밖으로 꺼내지도 못한 채, 속으로 울고만 있었다. 거절, 그게 뭐라고 그토록 어려웠던 걸까?

그렇게 거절을 못 하는 나도 거절이라는 걸 하기 시작했다. 거절을 할 수 있어야 내가 더 편해질 것 같았다. 한번 해보고 안 되면 말고! 상대방의 결정에 상처받지 않기! 그리고 거절할 용기 가지기! 상대가 내 부탁을 거절하더라도 나를 거절하는 게 아니란 걸 알기까지 어려웠지만, 한 번이 어렵지 그다음부터는 조금씩 쉬워졌다. 나를 거절하지 않는다는 걸 알게 된 순간부터는 나도 상처를 덜 받고 있었다.

첫 거절은 친구가 저녁을 먹자는 전화에 시도해봤다. 저녁에 꼭 해야 하는 일이 있었다. 몇 번의 망설임 끝에 자세한 상황을 이야기하고 "오늘은 꼭 해야 하는 일이 있어서 못 나가겠어. 미안해!"라고 말했다. 지구가 멸망할 것 같고, 집이 무너질 것 같은 그런 상황은 생기지 않았다. '바쁜 거 끝내고 한가해질 때 밥 먹으면 된다'며 '일단 바쁜 것부터 하라'는 친구의 말에 거절은 관계를 다치게 하는 게 아니구나 하는 것을 알게 되었다. 거절하면 뭔가 큰일이 생길 것 같았고, 거절하면 그 관계는 이제 끝이라 생각했던 내 생각은 모두 틀렸다. 거절하고 난 후 다른 제안으로 얼마든지 조율할 수 있었다. 거절하니 다른 방법이 생겼다. 거절

John singer sargent, Carnation, Lily, Lily, Rose (1885)

하니 내 삶이 더 편해졌다. 거절은 '오케이'만큼이나 필요한 단어였다.

그간 거절을 못해서 모든 일을 떠맡아 하느라 힘들다고 징징대는 일이 많았다. 아마도 상대에 대한 나의 친절이 오히려 나를 더 함부로 내치고 있었는지도 모른다. 힘들다 힘들다 징징거릴 땐 모두 내가 자초한 일이라고 말했다. 나에겐 그게 더 듣기 싫고 힘든 말이었다. 나도 아는 사실을 누군가 콕 집어 말해주는 것 같아 더 싫었던 것이다. 내 상황을 모르면서도 이런 부탁도 못 들어주냐는 식으로 대응하는 상대는 내 사람이 아니었다. 무조건 오케이를 할 거라는 생각에 부탁하는 사람 또한 내 사람이 아니었다. 내 주변에는 나의 이런 성격을 되려 이용하려는 자가 더 많았었다는 걸 마음이 너무 지치고 난 후에야 알게 되었다. 부탁을 자주 받다 보니 "역시 내가 부탁할 때는 너밖에 없었어"라는 사탕발림 같은 말들이 위안이 되는 줄 알았다. 상대를 실망시키지 않기 위해 나의 에너지를 갉아먹고 있다는 걸 몰랐다.

인간관계의 시작은 중요하지 않은 사람에게 마음 쓰느라 내 시간을 허비하지 않는 것에서부터 시작이었다. 부탁을 쉽게 거절할 수 없는 상대이거나 그런 상황이 생기면 나는 시간을 조금 달라고 요청했다. 생각하는 사이 나는 안 될 수 있는 상황을 충분히 이해하게 되었고, 그 상황을 전달하고자 무례하게 거절하

지 않는 방법을 스스로 찾을 수 있었다. 나에게 충분히 생각할 시간을 주어야 한다는 사실이 참 중요했다. 그동안은 내 자신에게 물어볼 여유조차 없이 대답부터 했었다. 나답게 살아가기 위해서 거절은 필수조건이었다. 상대가 원하는 대로 살아가는 삶은 내가 원하는 삶으로 갈 수 있는 시간을 더 늦추는 길이었다. 삶에서 필요하지 않은 것들과 내가 원하지 않는 것을 과감히 아니라고 말할 수 있을 때 비로소 나는 나를 찾아가고 있었다.

미안함이라는 포장으로 희망고문하지 말자. 그건 상대에게 더 큰 상처를 줄 수 있다는 걸 잊지 말아야 한다. 어릴 때 친구들과 놀던 모습처럼 있는 그대로의 마음을 표현할 줄 아는 내가 되는 것이 중요하다. 내가 참 좋아하는 존 싱어 사전트의 그림을 보면서 어릴 때로 돌아가 보는 상상을 한다. 그림 속에서 마치 향기가 나는 듯한 이 작품은 내 주변 친구들에게 보내주면 백이면 백 모두가 좋아했던 작품이다. 사전트는 이 작품을 2년에 걸쳐 완성했다. 아마도 사전트가 그림을 그려야겠다고 느낀 그날의 풍경과 느낌을 담기 위해서였지 않았을까. 내가 좋아하는 저녁노을의 느낌도 담겨 있고 작은 불빛이 모여 큰 빛을 이룰 수 있을 것만 같은 밝은 에너지를 주는 이 작품은 나에게 할 수 있다는 긍정에너지를 전달해준다.

반딧불도 비록 아주 작은 빛에 불과하지만 그 반딧불이 수없

이 모여들면 어두운 밤을 환하게 비춰준다. 아직은 한두 번 거절에 힘들지만 그 경험이 쌓이다 보면 착한 사람이 되기 위해 나를 지치게 하는 순간들이 조금씩 사라지지 않을까.

책은 세상과의
연결통로다

 책을 그다지 좋아하지 않던 내가 책의 힘을 빌리기 시작한 건 불과 몇 년이 채 되지 않는다. 독서모임이 기회가 되었다. 토요일 아침 한 권의 책을 정해 다 같이 읽고 만나서 토론하는 모임이었다. 새벽에 일어난다는 게 쉬운 일은 아니었지만 나보다 나이가 많은 선배님들은 부지런히도 그 시간을 지키며 개근을 했다. 처음에는 한 달에 한 번도 잘 참석하지 못했다. 그러던 내가 어느 순간 빠지지 않고 나가고 있었다. 처음에는 책을 반도 못 읽고 나갔지만 선배들과 이야기를 나누며 나는 어느덧 한 권을 다 읽은 사람이 되어있었다. '완독과 발췌독 중에 좋은 독서법은 무엇일까?' 많은 혼란이 있었다. 하지만 완독이면 어떻고 발췌독이면 어떠하리. 나는 그 책에서 한 구절이라도 남겼

으면 된 거라 위안을 하며 계속해서 책을 읽어나갔다.

책은 내가 생각한 그 이상으로 다른 삶을 안겨주었다. 읽은 책이 한두 권 쌓일 때마다 뿌듯함을 느꼈다. 한 달에 책을 구입하는 일정 금액을 정하고 책을 샀다. 읽고 싶은 책만 사다 보니 편독이 생기기 시작했다. 그래도 안 읽는 것보다 낫다는 생각으로 책을 읽어나갔다. 책을 읽다 보니 제대로 읽어보고 싶었다.

틈이 나는 시간을 활용한다는 건 어려운 게 아니었다. 먹고살기도 바쁜데 책 읽을 시간이 어딨냐는 생각은 한순간에 깨져버렸다. 성공한 사람들의 특징은 바쁘면 바쁠수록 책을 읽는다는 것이었다. 책이 주는 배움과 책이 주는 안락함 그리고 책에서 배워가는 인생은 겪어보지 않고는 알 수 없는 행위였다. 성공한 사람치고 책을 가까이하지 않은 사람들은 한 명도 없었다. 나와 다른 분야의 사람을 만날 수 있는 장소가 책이었다. 나에게 아무런 꾸지람도 질책도 하지 않는 건 책밖에 없었다. 내가 읽기 싫으면 안 읽으면 그만이었던 책은 그렇게 내게 편안한 안식처가 되어주었다.

〈하버드 상위 1퍼센트의 비밀〉이라는 책 속에서는 어떤 신호를 받는가에 따라 우리의 삶이 달라진다고 말한다. 책을 처음 읽었을 때는 책 내용에 빠져들었고 이후에는 몰랐던 걸 알게 되는 기쁨이 있었다. 그렇게 책만 읽는다고 해서 인생이 달라지거나

나의 일에 변화가 생기는 건 아니었다. '책만' 읽는 것과 '책도' 읽는 건 엄연한 차이가 있다. 책에서 얻은 정보와 깨달은 걸 내 분야와 삶에 적절히 활용하고 실천하는 것에서 책이 도구라는 걸 깨달아야 한다. 책을 통해 얻은 정보를 끊임없이 '어디에 적용할 것인가?' 고민하다 보면 반드시 실행하는 순간이 오게 된다. 1년에 100권 이상 읽는 목표보다는 1년에 1권을 제대로 읽는 걸 추천한다. 책의 권수가 책 읽는 습관으로 자리 잡아서는 안 된다. 흔히들 말하는 '독서로 성공한 인생'은 독서를 통해 실천했기에, 적용했기에 통용되는 것이다. 내가 한동안 방황하고 힘들 때, 뭘 해야 할지 모를 때 내가 지금 어디에 있는지, 살아가야 하는 목적이 무엇인지 알려준 게 책이었다.

책을 주제로 그림을 연상시킬 때 보통 주세페 아르침볼도의 작품을 떠올리곤 한다. 그의 작품은 어떤 방향으로 보든 독특함이 묻어나서 아이들과 미술 수업할 때도 자주 등장하는 작품이다. 비엔나와 프라하의 신성로마제국 궁정에서 주로 활동한 밀라노 출신의 화가이다. 역시 화가였던 아버지에게 그림의 기초를 배우고, 아버지와 함께 밀라노 대성당에서 스테인드글라스 화공으로 일했다. 아르침볼도는 저속한 취미를 가진 화가라고 무시되었지만, 20세기 초현실주의의 융성과 함께 재평가되었다. 그를 유명하게 만든 작품들도 '조합 두상들'이다. 사물이 모

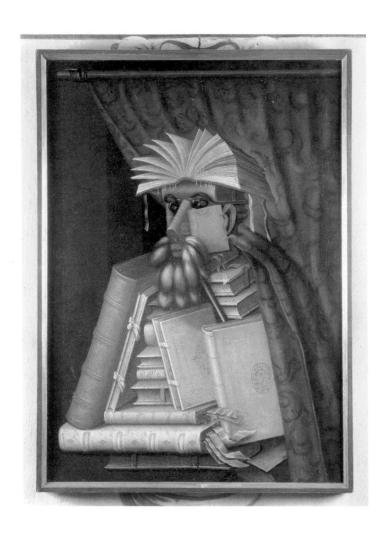

Giuseppe Arcimboldo, The Librarian (1566)

여 구성된 사람의 형상이 한 번 보면 잊혀질 리 없다. 각 계절의 식물들을 사람의 머리 모양으로 모아 구성한 조합 두상에서 그의 호기심과 기발함이 느껴지기도 한다.

가끔은 천장까지 쌓여있는 책이 가득한 도서관처럼 집을 꾸미고 싶기도 했었다. 나는 엄마 사서가 되어 마냥 아이들에게 책을 권하고, 아이들이 흩트려 놓은 책을 제자리에 꽂아두며 도서관에서 만난 사서의 모습을 흉내 내 보기도 한다. 책을 통해 세상을 만나는 것만큼 더 신나는 일이 없음을 아이들에게 적극 권하고 싶어서 자처한 일이기도 하다. 책을 읽지 못하는 것처럼 불행한 것도 없는 것 같다.

사서는 그 많은 책 중 내가 원하는 걸 쏙쏙 잘도 뽑아준다. 사서를 가장 잘 표현해 놓은 작품이 바로 '도서관 사서'인 듯하다. 자신의 생각을 사물을 통해 풍자적으로 묘사해낸 아르침볼도의 그림을 하나하나 뜯어보는 재미도 있다. 도서관의 보물인 책을 관리하는 사서만큼은 사라지지 않은 직업이 되길 바란다. 책을 한 장씩 넘기는 설렘을 모두가 느낄 수 있도록….

인생의 기회에
눈을 떠라

인생을 살면서 사람에게는 3번의 기회가 온다는 말이 있다. 나는 몇 번의 기회를 써버렸을까? 아님, 몇 번이 남았을까? 사람이라면 누구나 가지고 있는 공통적인 기회라 생각한다. 하지만 기회를 잡을 수 있는 건 준비된 자만의 특권이다. 모두에게 다른 상황에서 끊임없이 노력하며 살아가는 이와 늘 같은 일상을 살아가는 이에게 공평하게 기회가 주어진다면 아무도 노력하며 살지 않을 것이다. 나 또한 그 기회를 한 번이라도 잡아 보기 위해서 열심히 더 노력하며 하루하루를 살아가는 것 같다.

내게 제일 처음 주어진 기회는 다재다능한 재능이었다. 나에게 재능이 있다는 건 누구보다도 부모님이 먼저 발견했다. 어릴 때부터 조금 남다른 행동을 하고 내 생각들을 그림으로 꺼내는

걸 잘했다고 한다. 잠시도 쉬지 않고 사부작사부작 만들기를 했고, 항상 분주히 무언가를 하고 있었다. 학교에서는 그림만 그리면 당연하단 듯이 상을 받았다. 그렇게 나는 인생의 첫 번째 기회를 잘 잡았던 것 같다.

기회는 계속해서 다른 기회를 데리고 다녔다. 꼬리에 꼬리를 물고 나에게 오는 기회들을 잘 잡고 싶었다. 돌이켜 생각해보면 그때의 나에게는 실패라는 두려움이 없었던 것 같다. 크면서 좌절을 맛보고 실패라는 두려움이 나에게 생기기 시작했다. 모두가 예술인으로 모인 예술고등학교에서는 상상치 못한 친구들과의 경쟁에서 두려움을 느꼈고, 삶이 결코 호락호락하지 않음을 알게 되었다. 실패를 두려워하던 그때부터 나에게 기회는 주어지지 않았다. 불안해 보이는 상태에 다가온 기회는 리스크가 컸다. 성공을 위해 쏟은 에너지가 불안함 또는 실패에 초점이 가면서부터 기회는 내게 가능성보다는 실패하지 않기 위한 예민함 그리고 과민반응으로 이끌었다. '실패하면 어떡하지? 안 되면 어떡하지?' 하는 두려움에서 실패라는 가능성을 더 크게 받아들였기 때문이다.

그렇게 나는 두려움과 실패를 안고 사회에 한 발을 내딛었다. 사회에서는 더 많은 기회가 찾아왔지만 두려움 때문에 잡지 못한 것들이 더 많았다. 언제부터 이렇게나 자신감이 없어졌는지

모르겠다. 작아지는 나를 보며 매일매일 마술을 걸었다.

'다시 당당하던 예전으로 돌아가자! 잘할 수 있다! 잘할 수밖에 없다!'

그렇게 나는 나에게 응원을 보내기 시작했다. 어릴 적 보던 만화에서처럼 뿅! 하고 이루어지는 마술봉이 있다면 얼마나 좋을까? 자주 생각했다. 그러는 와중에 접하게 된 그림이 폴 시냐크의 '펠릭스 페네옹'이라는 그림이었다.

1886년 인상주의 화가들의 전시회 때 조르주 쇠라가 그린 '그랑드자트 섬의 일요일 오후'라는 작품을 본 미술 비평가 펠릭스 페네옹이 인상주의와는 전혀 다른 획기적인 그림이란 뜻에서 '신인상주의'라는 명칭을 붙였다. 가끔은 신인상주의를 대표하는 화가 폴 시냐크 '펠릭스 페네옹의 초상화'를 보며 마술을 걸어본다. 마치 내가 나에게 거는 마법 같은 순간이 찾아오기를 간절히 바라며 아이 같은 순수함으로 걸어보는 마술이다. 폴 시냐크의 작품을 바라보고 있으면 그림 속으로 빨려 들어가는 기분이 든다. 이상한 나라의 엘리스가 떠오르기도 한다. 인생에도 마술을 부릴 수 있다면 얼마나 좋을까? 그림을 보며 꽉 막힌 내 기분도, 답답한 오늘의 일상도 모두가 풀릴 것만 같다.

이렇게 빨려 들어가는 기분이 든다는 건 점묘법에서 오는 오묘한 이끌림 때문인 것 같다. 조르주 쇠라의 뒤를 이어 오랫동

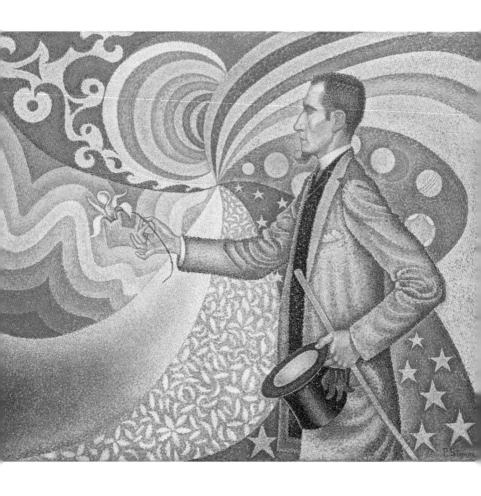

Paul Signac, Portrait of Félix Fénéon (1890)

안 점묘법을 발전시킨다. 점묘법은 색을 섞지 않고 모자이크처럼 작은 점을 여러 개 찍듯이 캔버스 위에 붓을 찍으면 색을 섞지 않고도 우리의 눈은 '중간색'을 인지하게 되는 방법이다. 서로 다른 색을 수없이 '찍어서' 그리는 방법으로 서로 다른 색의 점들이 뒤엉켜 또 다른 색과 형태를 찾아볼 수 있다.

나 또한 수없이 다른 인생의 점을 찍어 나가지만 중간색으로 하나의 그림이 완성되지 않을까? 내 인생의 또 다른 기회를 기다리며 오늘도 하나의 점을 찍어 나간다.

당신에게도
멘토가 있나요?

절망적인 현실을 어루만져주던 일종의 치유제가 필요했던 시기에 멘토를 만났다. 나에게 멘토는 일종의 동경과도 같았다. 간절한 마음이 드러났는지 멘토는 나에게 항상 손을 내밀어 주었다. 내가 그 손을 덥석 잡을 때까지 늘 한자리에서 기다려주기도 했다. 그 당시 나는 나에 대한 믿음이 없었던 것 같다. 인생에 멘토가 있다는 건 안도감과 든든함이 있다. 멘토는 어떤 밝은 미래가 기다리고 있을지 그려지지 않는 내 삶을 대신 그려주기도 했다.

'멘토'라는 용어는 그리스 신화에서 유래되었다. 전쟁에 나가게 된 오디세우스 왕이 자신의 아들인 텔레마코스의 교육을 친구에게 맡기게 되었는데, 그 친구의 이름이 바로 멘토르였다. 텔

레마코스는 아버지 친구의 가르침으로 어려운 시절을 지혜롭게 넘겼다. 그리고 훌륭하게 성장해 나갔다. 이로 인해 신뢰할 수 있는 조언자나 상담자 스승을 멘토라고 부르게 되었다고 한다.

나에게 인생의 조언자나 상담자가 있다는 것, 즉 멘토가 있다는 건 먼저 걸었던 힘든 길을 힘들지 않은 길로 인도해줄 수 있는 지혜를 가짐과 같았다. 나에게는 엄마가 늘 1순위의 인생 멘토다. 먼저 가본 길에 돌부리라도 있었다면 그 길을 피해 넘어갈 수 있는 방법을 알려주었다. 그리고 책은 두 번째 멘토다. 삶이 스물스물 힘듦을 안고 나에게 올 즈음에 서점을 찾았다. 책만 한 멘토는 없었다. 시간 가는 줄 모르고 책에 스며들었다. 그러고 나면 어느새 내 마음은 안정을 찾곤 한다. 책이라는 멘토는 하염없이 그 자리에서 늘 나를 지지해 주는 듯했다. 두려움과 불안의 감정에 휘둘릴 때면 또다시 나를 붙잡아 주었다.

내가 걸어가는 길에는 늘 조언자가 함께했다. 가끔은 옆집 언니가 되어주기도 했고 가끔은 저 멀리 있는 동생이 되어주기도 했다. 생각이 많은 나는 끊임없이 나에게 질문을 던지며 살았다. 그런 나에게 명쾌한 해답보다는 내 마음이 되어 함께 들어주는 이들이 나에게는 둘도 없는 멘토였음을 알게 되었다. 인생에 누군가와 함께하는 것 '함께'라는 단어만큼이나 가슴 벅찬 게 또 있을까?

함께 걷는 그 길은 어느 길보다도 밝고 따뜻하다. 분명 가다 보면 또 세상의 벽에 부딪히겠지만 그때 내 인생에 또 다른 멘토가 나타나게 되지 않을까? 사람이 아니더라도, 내 삶의 방향에서 등대가 되어주는 그 무언가가 나와 동행해줄지도 모른다. 또 훗날 언젠가는 내가 누군가의 멘토가 되어 내 손을 잡은 그가, 그의 손을 잡은 내가 마지막 목적지까지 안전하게 도착할 수 있을지도 모른다. 누군가에게 기대어 쉴 수 있다는 건 참 좋은 일이다.

사람에게 사람 인(人)을 쓰는 이유는 혼자서는 살 수 없기 때문이라고 한다. 그림 속 주인공들처럼 든든하게 기댈 수 있는 조력자가 있다는 건 세상을 다 가진 것과 같은 기분일 것 같다. 잠시 그림만 넣 놓고 바라보고 있을 때는 내가 느끼는 것처럼 주인공도 눈을 감고 계절을 느끼고 있는 건 아닐까 싶었다. 자매로 추정되는 두 명의 떠돌이 거지를 묘사했다는 그림의 해석을 접하고 이 그림을 다시 열어본 적이 있다. 지그시 눈을 감고 있는 주인공 한 명은 시각장애인 음악가이다. 그녀의 무릎에는 협주곡이 올라가 있다. 제목에서 알 수 있듯이 '눈먼 소녀'에게 눈이 되어 주는 동행자, 동생과 함께라 앞이 보이지 않음에도 전혀 불안하지 않을 것만 같다. 동생은 무지개를 보며 앞이 보이지 않는 언니를 위해 쌍무지개를 재잘재잘 하염없이 들려주고 있다. 이 장면이 마치 영상처럼 느껴지기도 한다. 지그시 눈을 감고 동생

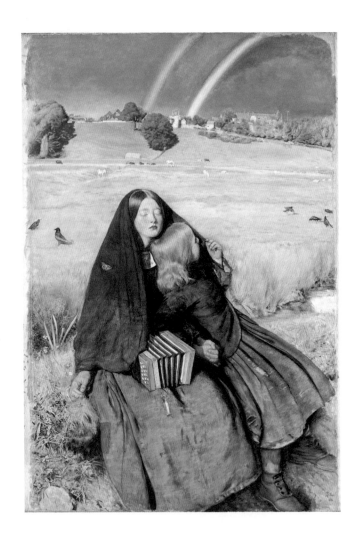

John Everett Millais, The Blind Girl (1856)

이 해주는 설명을 들으며 마치 눈을 뜨고 보는 것과 같은 느낌을 받았으리라 생각한다. 바람을 느끼며 주변의 풀벌레 소리를 느껴본다. 손으로는 풀잎을 어루만지며 계절을 느끼고 있다. 아주 한적한 조용한 시골길 자락에 앉아 동생과 하염없이 인생을 논하지 않았을까? 눈먼 소녀의 숄 위에 앉아있는 나비가 지금 이 상황이 극도로 조용함을 대변해 주고 있다.

눈이 멀어 보지 못한 상황이 눈은 뜨고 있음에도 한 치 앞도 못 보고 있는 나의 모습이 얼핏 보여서 뜨끔하기도 했다. 눈을 감고 귀를 닫아 보지 않으려 하고, 들리지 않는다 생각하며 세상과 척을 지려 할 때 그래도 인생은 살 만하다는 걸 하염없이 일러주는 인생의 멘토가 생각이 났다.

드넓은 바다에 등대의 한 줄기 빛을 보며 항해를 하는 어부들처럼 내가 놓치고 있는 많은 것을 묵묵히 도와주는 멘토들에게 너무나 감사하다. 내 이야기를 하염없이 들어주는 멘토와 같은 언니에게 삶의 지혜를 배우며 살아간다. 누군가 나에게 빛이 되어 주듯 나도 또 누군가에게 빛이 되어 주기 위해 오늘도 힘내어 살아간다.

Part 04

진정한
나 자신을
찾아야 할 때

내가 나를
응원하는 법

　준비되지 못한 내 인생에 코로나가 순식간에 휩쓸었다. 아무것도 못 하고 멍하니 보내고 있던 하루하루가 나를 돌아보는 기회가 되었다. 주변에는 코로나로 인해 엉망진창이 된 사람, 코로나이지만 이전과 별반 다를 게 없는 사람 모두가 다양하게 삶에 적응하며 살고 있었다. 잔잔한 바다에 파도가 휘몰아쳤음에도 불구하고 아무 미동도 없는 사람들의 마인드가 궁금했다. 그들도 나와 같은 자영업을 하지만, 나와 다르게 흔들림이 없어 보였다. 더 빠르게 위기에 대처하는 듯 보였다. 왜일까? 어떤 이유에서일까?

　"나 자신을 먼저 찾은 뒤에 스스로에 대해 배워라"라는 말이 있다. 자신을 아는 사람들은 어떤 위기가 찾아와도 흔들림이 없

었다. 나에 대해 매일 같이 질문했다. 내가 좋아하는 게 뭘까? 내가 정말 하고 싶은 일은 뭘까? 나는 지금 행복한가? 등등… 매일 하루에 하나씩 나에 대해 질문하고 답하는 시간을 가져보았다. 생각보다 나는 나를 너무 모르고 사는 것 같았다. 타인의 삶에 주로 맞추어 살다 보니 나를 잃어가고 있는 것 같기도 했다. 이제라도 조금씩 나를 알아가야 했고, 특히나 다른 사람들의 생각과 내 생각을 분리하는 연습이 절실히 필요했다. 삶이 되는 대로 알아서 마냥 흘러가게 둘 수는 없었다.

타인이 바라보는 나는 굉장히 부지런하고 계획적이고 알차게 사는 사람이다. 그렇게 보일 수밖에 없을지도 모른다. 어쩌다 자리 잡은 시간 강박이 바쁘게 사는 모터가 되었고 그러다 보니 부지런해 보이게 된 것 같다. 늘 시계를 쳐다보고, 비어있는 시간을 견디지 못해 불안해하는 나의 모습에서 비롯된 것이다. 이제부터라도 다른 사람의 기대에 맞추어 사는 것보다 내 판단과 의사 결정에 귀를 기울이며 가장 먼저 나를 믿어보기로 했다.

나를 믿는 방법 중 하나는 '내가 저지른 실수에 너무 자책하지 않기!'였다. 되려 실수를 통해 배울 게 없을지 생각해보고 그 안에서 진짜 메시지를 찾아보았다. 나는 타인의 실수에는 관대하면서 나의 실수에는 한없이 매정했다. 그런 나에게 관대해지기로 하고 일에 우선순위를 정해 온전한 나를 만나는 시간을 가졌

다. 모두가 잠든 저녁 시간을 이용해볼까도 싶었지만 성공한 사람들이 공통적으로 가지고 있는 습관에 나를 투영해 보기로 했다. 스스로 정해놓은 습관이 자리가 잡히면 자연스레 스스로에게 믿음이 생기지 않을까 하는 이유가 제일 컸다. 아이들이 일어나지 않은 그리고 모두가 깨지 않은 조용한 새벽 시간을 활용했다. 말로만 듣던 미라클 모닝을 내 삶을 바꿀 하나의 장치로 만들었다. 혼자는 나만의 변명거리를 찾으며 하루 이틀 미룰 것만 같아서 주변의 '미라클 모닝'을 하는 사람들과 함께 시작했다. 생각 이상으로 많은 사람이 미라클 모닝으로 부지런히 삶의 주인공으로 살고 있었다. 아침을 일찍 여는 사람들과 함께하는 시간은 나에게 굉장한 활력을 주었다. 아침 일찍 일어나 따뜻한 차한잔을 하고 명상을 했다. 명상은 나의 내면 소리를 듣기에 아주 적합했다. 나만의 시간에 몰두해보는 오전은 다른 사람들의 소리와 주변의 모든 소음 등에서 벗어날 수 있었다.

1년을 그렇게 공들여 내 삶의 주인공이 되려 노력했다. 그럼에도 무너지는 건 한순간이었다. 단 한 번의 '괜찮을 거야'로 타협한 그 하루가 그간 노력했던 모든 걸 물거품으로 만들어 버리고 있었다. '하루만, 딱 한 번이니까 괜찮아'라고 허용했던 시간이 이전의 익숙했던 나로 서서히 몰고 갔다. 오전 루틴으로 그렇게 잘 붙잡고 있던 나에게 또다시 삶의 무기력이 찾아왔다. 나

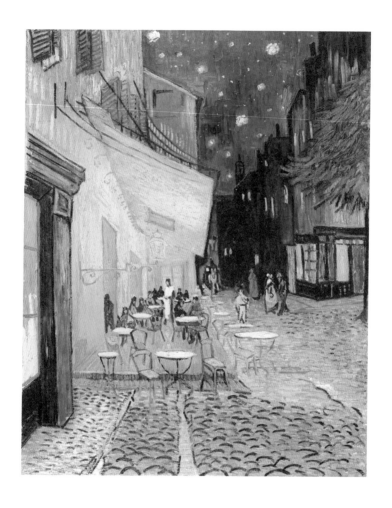

Vincent van gogh, Café terrace at night (1888)

에게 무기력이 찾아오는 날이면 계절이 바뀌듯 나의 기분이 한참 계절을 따라가고 만다. 가을을 타는 것처럼 나는 그렇게 기분을 타고 있었다. 내 감정에 지배되어 버리는 느낌은 유쾌하지 않았다. 무기력이 찾아오면 삶에 대한 회의감으로 가득해진다. 또다시 신뢰할 수 없는 스스로의 깊은 늪으로 빠지고 만다. 어쩌면 나를 정면으로 직면하기가 두려운 게 아니었을까? 그렇게 나는 수십 번도 더 나 자신과 싸운다. 하지만 내 세계를 내가 정복하기 위해서는 스스로를 직면해야만 한다는 걸 알고 있다. 아침보다 밤을 좋아하는 내가 미라클 모닝을 하며 또다시 나를 괴롭혔던 건 아니었을까? 모든 사람의 패턴이 다르듯 성공한 사람들이 미라클 모닝을 했다고 해서 꼭 아침형 인간만이 성공하는 건 아닐 것이다.

고흐의 그림을 보며 사색에 잠겨보았다. 많은 예술가가 밤을 좋아했다. 고흐 또한 밤을 좋아한 화가 중 한 명이다. 나는 고흐의 그림을 보면 참 행복하다. 특히나 밤에 작업하기를 좋아한 고흐의 삶이 나의 삶과 고스란히 닮아 있어서인지도 모른다. 나는 밤만이 줄 수 있는 느낌들이 좋다. 깜깜함의 무서움과 밤은 다르다. 밤에만 볼 수 있는 별이 있고, 밤에만 느껴지는 감정이 있고, 밤에만 느껴지는 오묘한 마법이 있다. 밤은 생각이 많아지는 시간이다. 모두가 잠든 밤에만 느끼는 정적이 낮에 시끌벅적 힘들

었던 눈과 귀를 쉬게 해주어 좋다. 내 삶이 그 무엇이 되었든 상관없이 나의 삶을 충만감으로 채워줄 나를 직면해보기로 한다.

잠시 눈을 감고 고흐의 그림 속으로 들어가 테라스에 앉아본다. 고흐의 그림 속 테라스에 앉아 별을 보며 살랑이는 바람을 느끼는 행복한 생각을 해본다. 마치 별들이 나를 향해 빛을 비추어 줄 것만 같다. 고흐는 자신이 감정적으로 애착을 느낀 풍경이나 자신과 관계 있는 인물을 작품의 소재로 삼곤 했다. 고흐는 매일 이 자리에 앉아 무슨 생각을 했을까?

"푸른 밤, 카페 테라스의 커다란 가스등이 불을 밝히고 있어. 그 위로는 별이 빛나는 파란 하늘이 보여. 바로 이곳에서 밤을 그리는 것은 나를 매우 놀라게 하지. 창백하리만치 옅은 하얀 빛은 그저 그런 밤 풍경을 제거해 버리는 유일한 방법이지. 검은색을 전혀 사용하지 않고 아름다운 파란색과 보라색, 초록색만을 사용했어. 그리고 밤을 배경으로 빛나는 광장은 밝은 노란색으로 그렸단다. 특히 이 밤하늘에 별을 찍어 넣는 순간이 정말 즐거웠어."

고흐가 여동생에게 쓴 편지 중 일부이다. 고흐가 어떤 기분이었는지를 떠올리게 하는 문장들이다. 고흐는 눈앞에 있는 것을

똑같이 재현하지 않고 자신의 감정을 더 강하게 표현하려 했다.
검은색을 사용하지 않고도 밤을 고스란히 전달한다. 그래서인지
밤의 깜깜한 무서움보다 반짝이는 아름다움이 더 익숙하다.

그림으로
꿈을 키우는 여자

그림으로 꿈을 키운다는 건 어떤 걸까? 그림만 본다고 꿈이 정해지는 건 아니다. 나에게 그림이란 하나의 미래와 같았다. 그림을 그리는 것에만 익숙해져 있던 나는 미술관과 갤러리에 다니면서 작품을 보는 방법이 조금은 달라졌던 것 같다. 한 작가의 인생을 그림에서 마주할 수 있었다. 어떤 작품은 미소를 짓게 했고, 어떤 작품은 나에게 반성이란 기회를 주었다. '미술을 전공'한 것과 '미술을 안다'는 건 확연히 다른 의미다. 미술 선생님으로 그리고 미술 교육인으로 여태 살아왔지만, 작품을 제대로 들여다보는 걸 소홀히 했던 나는 뒤늦게 작품의 매력에 매료되었다.

미술이 '아름다움'에 국한된다는 건 틀리지 않은 말이긴 하지

만 대부분은 그림을 '예쁘다'와 '못 그렸다'로 평가한다. 과연 예쁜 그림은 무얼 뜻하는 걸까? 특히 아이들은 있는 그대로를 나타낼 수 있는 유일한 존재이다. 아이들은 거짓말을 하지 못한다. 화가 나면 마구마구 낙서하기 바쁘고 예쁜 색보다는 짙고 어두운 마음을 표현할 수 있는 대체 색을 찾는다. 당연한 현상이고 건강하다는 증거이다. 왜 아이들이 예쁜 그림만 그리기를 바라는 걸까? 예술작품이 예쁜 것만 존재한다고 생각하는 건 너무도 안타까운 생각이다.

강의를 할 때 프리다 칼로의 작품으로 이야기를 나눈 적이 있다. 프리다 칼로의 예쁘고 귀여운 모습과 달리 그녀의 삶이 담긴 작품들은 기괴하리만큼 잔혹한 작품이 많다. 작품을 하나하나 볼 때마다 눈살을 찌푸리던 수강생이 있었다. 도저히 못 보겠다며 프리다 칼로가 싫다고까지 했다. 물론 작품은 보는 사람의 관점에 따라 다르게 해석될 수 있다. 그의 작품이 보기 싫을 만큼 마음에 들지 않는다고 말한 수강생은 늘 예쁜 색감과 화려한 그림들을 접했을 것이다. 작품이 잔혹할 수 있지만 작가의 삶을 들여다보는 거라 생각하면 작품이 다르게 다가올 수 있다. 그림은 한 작가의 인생을 공유하는 도구가 된다.

작가가 삶을 미술로 표현한 것처럼 나는 아이들에게 삶의 풍요로움을 미술을 통해 느끼게 해 주고 싶었다. 확인받기 위한 그

림이 아닌, 감정과 마음을 이끌어내는 그런 미술 작업을 했으면
했다. 미술을 하는 과정은 나만의 자유로운 표현을 하기 위함이
다. 어른들이 만들어놓은 '잘 그린 그림'의 기준에 맞추는 건 그
다지 중요하지 않다. 나는 그림을 보면서 또 다른 꿈을 꾼다. 아
이들에게 꿈을 주는 선생님이 되고 싶다는 꿈이다.

　나는 타마라처럼 진보적인 여성이 되기를 바랐다. 그 당시에
는 운전하는 여성을 쉽게 찾아볼 수 없던 시대였음에도 불구하
고 타마라는 화려하고 눈부신 삶을 살았던 여성이다. 기존 여성
의 이미지를 파괴한 장본인이라 할 수 있다. 새로운 시대를 예고
하듯 부가티를 탄 타마라는 자신의 자화상을 화려하게 묘사했
다. 사회적으로 성공한 여자의 모습이 당시로는 굉장히 파격적
이었다고 한다. 운전을 한다는 건 자신이 원하는 곳으로 어디든
지 갈 수 있다는 뜻이 담겨있다.

　사생활 역시 브레이크가 없는 것처럼 자유분방했다. 여의치
않은 상황과 역경 속에서 수많은 갈등을 하며 '잘할 수 있을까?
안 되면 어떡하지?' 고민할 때 나는 타마라의 그림을 보며 힘을
얻었다. 세상에는 안 될 게 없다는 메시지를 넌지시 던져주는 듯
한 힘을 가진 그녀의 그림이 너무 좋다. 색에서 느껴지는 차가움
과 눈빛에서 느껴지는 당당함이 어떤 순간에도 좌절하지 않고
꿈을 꿀 수 있게 했다.

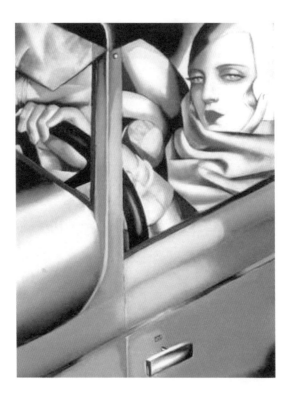

Tamara de lempicka, Self-portrait in green bugatti (1929)

내가 그림에서 늘 힘을 얻고 그림에서 또 다른 꿈을 꾸며 살아 가듯 아이들에게도 나는 꿈이고 싶다. 행복한 삶을 위해서는 반드시 예술이 필요하다고 생각한다. 커피를 마시며 대화를 할 때도, 살랑이는 바람을 느낄 때도 그림과 함께하는 여정이길 바란다. 내게 더 큰 꿈을 꿀 수 있게 해주는 그림을 하나씩 찾아볼 때마다 꿈에 한발 더 다가서는 기분을 느낀다. 폴더의 개수가 늘어날 때, 그리고 내 머릿속에 저장된 그림이 늘어날 때 아이들에게 하나라도 더 전달해 줄 게 없는지 꿈꿔보는 삶이란 느껴보지 않고는 공감할 수 없다.

늦은 때란 없다. 오늘부터 하루 한 작품을 보는 것부터 시작해도 된다. 그림이 어렵다고 느껴질 때는 다른 그림으로 잠시 옮겨 가도 좋다. 온전한 내 기분이 전달되고 온전히 그림 속에 내 감정을 쏟아낼 때 비로소 세상이라는 문이 열릴 테니까. 오늘도 나는 그림을 보며 내 꿈을 한 줄 더 적어 내려가 본다.

도전이 있어
여기까지 왔다

　　인생은 도전이다. 누군가에게는 삶을 위한 도전이고 누
군가에게는 성장을 위한 도전이다. 도전이 없는 삶은 죽은 것과
같다. 내가 할 수 있는 일의 도전과 할 수 없는 일의 도전은 다르
다. 하지만 할 수 있든 할 수 없든 도전이라는 단어는 늘 가슴을
설레게 하는 것 같다. 대부분의 사람들은 실패하고 싶지 않아서
도전을 머뭇거린다. 도전이라는 건 실패라는 두려움을 내려놓고
내가 하고자 하는 일을 하는 게 아닐까. 시도도 안 하고 포기하
는 건 너무 어리석은 행동이니까! 도전의 첫 삽은 완벽해야 한다
는 생각을 버리는 데서부터 시작한다.

　　내 주변에는 퇴직을 앞두고 제2의 인생을 시작하는 선배님들
이 많다. 선배님들은 나에게 늘 젊음이 부럽다고 말씀하시며 뭐

라도 해보라고 하신다. 조금씩 슬럼프가 오고 삶에 주춤한 걸 느
낄 때면 연락이 오곤 한다. 요즘은 힘든 거 없냐고. 인생 선배들
은 달라도 다른 것 같다. 하루는 무기력과 번아웃을 겪고 있는
내게 말씀하셨다.

"지금의 슬럼프도 번아웃도 즐기세요! 그건 젊다는 뜻이고,
살아있다는 뜻이니까요."

선배는 60이 넘어 글을 쓰기 시작하셨고 지금도 도전하고 계
신다고 했다. 그렇게 배우고 도전을 해도 여전히 공부에 목이 마
르고 도전에 목이 마르다고 했다. 어차피 한 번 살아야 할 인생
이라면 하고 싶은 일을 해보고 죽는 것도 나쁘지 않다며 나를 다
독여 주셨다. 나는 다음 목표를 위해 또 도전하고 있지만 번아웃
이 올 때마다 한참을 고생한다. 선배의 말씀처럼 번아웃이 있고
슬럼프가 있고 힘듦이 있어도 젊기에 도전할 수 있다고 생각한
다. 이 또한 내 삶이고 내 삶의 한 줄을 기록하는 셈이니까 고통
도 즐기기로 했다. 사실 도전이라는 길에는 고통이 함께 따른다
는 걸 알면서도 모른 척하고 싶은 날이 있다. 지금 안 하면 후회
할 것 같아 도전하지만 고통은 감내해야 한다. 언젠가는 꼭 이루
어야 할 일들이기에 포기하지 않으면 된다. 가진 게 많았더라면
도전을 했을까? 삶에 만족하는 순간부터 도전을 하지 못한다는
건 인생의 법칙과도 같다. 지금 주어진 내 삶에 안주하지 않고

또다시 발전하기 위해 도전하는 삶을 사는 나의 모습을 스스로 기특하다고 말해주곤 한다.

아무것도 없는 곳에서도 시작하고 결단하고 행동하다 보면 반드시 하나는 이룰 수 있다. 나는 창업 자금이나 목돈 하나 없이 5평 남짓 상가를 덜컥 계약하고 이 악물고 잠을 줄여가며 일을 했다. 5평이 19평이 되었고 19평이 30평이 되었다. 처음부터 어려움 없이 평범하게 살았더라면 얼마나 좋았을까 하는 생각도 참 많이 했다. 하지만 내 삶에 어려움이 없었다면 내 인생에 도전이란 없었을 것이다. 해내야만 했고, 해낼 수밖에 없었던 환경이 나를 키웠다. 그 덕분에 계속해서 성장할 수 있었다. 그리고 끊임없이 나를 증명해 보여야 했다. 나를 증명해 보이기 위한 방법은 내가 성장하는 것이었고, 내가 성장하기 위해서는 남들과 같아서는 절대 안 되었기에 더 독해질 수 있었다. 모두 나에게 무모하다고, 참 독하게도 덤빈다 했지만 5평의 첫 상가를 계약할 때 나는 내 삶을 잘 살아내겠다는 약속을 했다. 그때의 기억이 나에게는 인생의 첫 씨앗이 되었다.

힘든 적 한번 없었다는 건 거짓말이다. 하지만 도전하는 길에 돌부리에 걸려 넘어져도 다시 일어나면 된다. 실패와 좌절은 함께해야 할 단어라 생각하고 너무 깊이 빠져들지 않으면 된다. 남이 알아주지 않는다 한들 어떠한가! 힘들고 척박한 현실에 비관

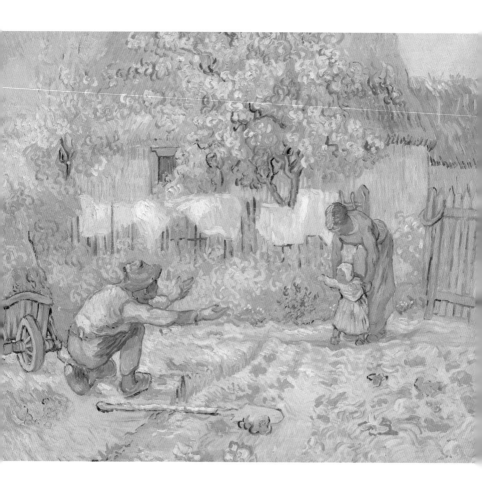

Vincent van gogh, First steps, after millet (1890)

하지 않고 쉽게 얻으려 하지 않으면 된다. 내가 노력해서 얻은 삶이 내 삶이 될 수 있다 생각하며 한 걸음씩 도전해 나간다. 평범하게 살면 되지 않느냐는 주변의 말에 휘둘리지 않고 전진하는 삶을 지향하며 살다 보면 그 자체로도 행복이지 않을까. 도전 자체는 행복을 얻기 위해 하는 목적과도 같기 때문이다. 매일 아침 눈을 뜰 때마다 '행복하면 좋겠다' 외치면서 어제와 다름없는 하루를 보내는 것 말고, 오늘도 행복하기 위해 도전을 하는 삶을 살아가다 보면 반드시 그 길에 도착할 수 있다. 나는 꿈을 향해 나아가고 꿈을 꿀 용기만 있으면 성공은 자연스레 따라온다고 생각한다.

고흐의 '첫걸음'처럼 누구에게나 처음은 존재한다. 이 작품은 고흐의 그림 중 가장 성스럽게 느껴지는 가슴 몽글한 그림이다. 그림을 보는 순간 눈물이 핑 도는 건 이 순간을 겪어 봤기 때문이 아닐까. 가슴에 뜨거운 무언가가 자리를 잡는다. 아이의 첫걸음과 도전의 그 뜨거운 설렘은 같은 느낌이다. 뇌는 단순하다. 내가 느꼈던 짜릿함은 아이가 처음 걸음마를 시작했을 때와 도전하며 이루었던 순간의 짜릿함이 동일하게 반응했다. 그 느낌을 간직하고 싶은 마음에 이 그림을 바라보기도 한다. 타인의 삶에서 영향을 받기도 하지만, 그림에서 내 삶에 영향을 받기도 한다. 나와 비슷한 무언가를 찾을 때, 나의 옛 기억이 그림 속에서

화가의 옛 기억과 일치했을 때는 나도 모르게 미소가 나오기도
한다.

밭을 갈던 아빠가 걸음마를 막 떼기 시작한 아이를 기특한 듯
두 팔 벌려 기다리고 있다. 불안하겠지만 엄마는 그 뒷모습을 바
라보며 그저 아이가 넘어지지 않기를 지켜보고 있다. 아이는 부
모의 보호 아래 자라난다. 하지만 앞을 보고 스스로 걸어나갈 수
있도록 해주는 사람 또한 부모이다. 첫걸음을 뗄 때 아이는 어땠
을까? 두려움도 있고 곧 넘어질 것 같은 불안도 있을 것이다. 그
럼에도 늘 뒤에서 응원하고 지지하며 서 있는 부모를 믿고 우리
는 넘어질 때 넘어지더라도 한 걸음 한 걸음 걸어보는 것이다.

왕관의 무게를 견뎌라

다 죽은 잿더미 위에 장작을 쌓고 불씨를 찾아 불을 지 핀다. 그리고 그 위에 솥단지를 걸고 따뜻한 온기를 더한다. 그 렇게 누군가가 내 인생에 죽어가는 불씨를 조금씩 살리고 있었 다. 자리가 사람을 만든다고 한다. 하지만 그 자리는 또 사람이 채우는 법이다.

'왕관을 쓰려는 자, 그 무게를 견뎌라.'

왕관을 쓴 자는 명예와 권력이 있지만 동시에 막중한 책임이 따른다는 말이다.

학원을 운영하던 평범한 어느 날, 뜻밖의 제안이 들어왔다. 도 전을 어려워하는 성격도 아니고 뭐든지 주어지거나 닥치면 다 해내는 나였지만, 시간이 흐르면서 점점 '내가 잘할 수 있을까?'

수도 없이 갈등과 고민을 할 때가 있다. 나이가 들어감에 따라 의기소침해지는 건 어쩔 수가 없나 보다. 나는 한 가지 고민을 하면 며칠 동안 밤잠을 못 이룬다. 사실 이미 스스로는 어느 정도 답을 정해둔 고민이긴 하다. 그 선택에 확신을 하기까지 시간이 걸릴 뿐이다. 그렇게 며칠이 지나고, 나는 내게 그 큰 책임을 주려 하는 이유를 물었다. '나는 충분히 해낼 수 있을 것 같아서'라는 대답에 내가 자격이 될지 모르겠다며 얼버무렸다. 나에게 확신을 준 건 "내가 봐 왔던 이서영이라는 사람은 할 수 있습니다"라는 말 한마디였다. 또 직급이 생기면 거기에 맞춰 열심히 할 거라는 그 말이 나를 움직이게 했다. 새로운 호기심 가득한 일이 생기면 그것만 보고 질주한다. 그리고 또 내가 한 걸음 더 성장하는 일이라면 그게 아무리 힘든 일이라도 하고 싶었다. 기회를 놓치고 싶지 않은 욕심이기도 했다. 그렇게 나에게는 새로운 임무와 직급이 생겼다. 본사에서 면접을 마치고 서울에서 대구로 오는 기차 안, 문득 회사에 다닐 때가 떠올랐다. 직급을 달기 위해 아등바등했던 그때가 새록새록 했다.

　누군가의 삶에 나의 말과 행동이 좌우된다고 생각하니 책임감을 더 가져야만 했다. 무엇보다 큰 책임은 그들과 동행하는 것이었다. 누구 하나 이탈 없이 손을 잡고 가야 한다. 나를 믿고 함께하겠다고 손을 내민 사람들이기에 더 잘될 수 있게 도와야 했

다. 그들의 손을 잡고 앞으로 나아가는 곳곳에는 주변의 평가와 질타 그리고 나를 둘러싼 여러 이야기가 무성했다. 그럴 때마다 무너지는 나를 마주했다. 모든 이야기를 다 받아들일 수는 없지만, 그렇다고 무시할 수도 없었다.

아직은 나에게 너무 무거운 자리가 아닐까 고민도 해보고, 이 자리를 내려놓을까도 많이 생각했었다. 하지만 힘들 때마다 내려놓으면 절대 그다음 계단을 밟을 수 없다는 걸 알았기에 스스로를 다독였다. 명예와 권력을 지닐 땐 동시에 막중한 책임감이 따를 수밖에 없다는 걸 인정하기로 하고 받아들였다. 인정하고 받아들인 이후부터는 나를 둘러싼 많은 소문은 내가 그만큼 사람들에게 오르내릴 만큼의 성장을 한 거라 생각하며 가볍게 지나갈 수 있었다. 소문이 소문을 낳고 그 소문이 돌아 나에게 전해질 때면 그냥 웃어넘길 수 있는 여유도 생겼다.

아이와 함께 들렀던 경주박물관에 전시된 금관을 보며 왕은 어떻게 저 무겁고 큰 금관을 버텼을까 하는 생각을 해본 적이 있다. 나에게는 금관이 주는 물리적인 불편함을 떠나 왕의 자리 그리고 금관을 쓴 자의 존재만으로도 그 고통을 대신해 주었다. 누군가에게 영향력을 주는 사람이 되는 건 결코 쉽지 않은 일임을 몸소 겪으며, 이 또한 성장의 과정임을 깨닫는다. 높은 자리에 오르면 반드시 그 위치와 권한에 걸맞은 자격과 책임이 따르듯

더 높이 올라가면 올라갈수록 더 무거운 왕관의 무게를 견뎌야만 할 것이다. 내 삶에 대한 목표가 있는 한 내 삶의 목표가 무너지지 않는 한 견디지 못할 왕관이 아니길 바라며 그 무게로 인해 나의 머무름보다 삶의 가치를 위한 성장의 발판이 되기를 기대해본다. 묵묵히 조금씩 무게를 견디어 내며 내 삶의 목적지를 위해 한 발 내딛어 본다. 힘든 와중에도 해낼 수밖에 없도록, 더 단단해지기 위해 오늘도 왕관의 무게를 견딘다.

그림은 프랑스의 자연주의 화가 밀레가 죽기 전 마지막 작품 '사계'를 주제로 한 4점 중 한 점이다. 테오도르 루소의 전 후원자이자 바르비종 학파의 열렬한 지지자였던 프레데릭 하르트만의 의뢰로 제작되었다. 프랑스 파리 인근 퐁텐블로에 있는 작은 마을 바르비종의 풍경을 담고 있다. 이 파스텔 느낌의 작품은 봄의 무지개가 강조되었다. 계절의 변화처럼 변화무쌍한 하늘은 같은 구간에서 꽃이 만발한 나무에 투사된 빛과 대조를 이룬다. 저 멀리 남자의 모습도 보인다. 일을 하다 말고 비를 피해 몸을 숨기고 있는 듯 보이는 남자의 어렴풋한 모습이 애처롭기도 하지만 그의 마음을 알아차린 듯 오른쪽 하늘로 맑은 하늘이 다가오고 있다. 비가 온 후면, 더 투명하게 빛나는 날씨를 만날 수 있다. 서서히 해가 뜰 무렵 무지개를 만나기도 한다. 소나기가 지나간 후 꽃이 만개한 나무와 숲의 모습이 시적이기도 하면서 따

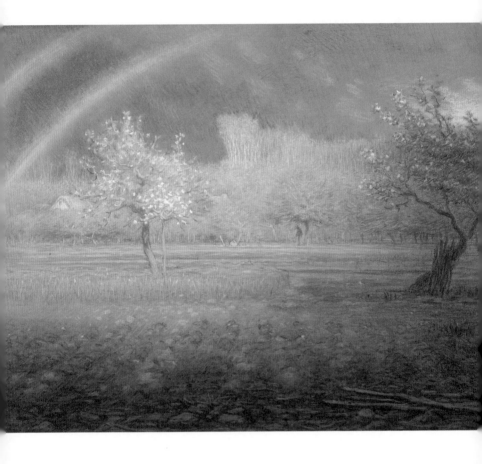

Jean-Francois Millet, The rainbow (1872-1873)

뜻함을 전해준다. 소나기가 오기 전 먹구름이 가득 하늘을 메우고, 어느새 맑은 하늘을 비춰주는 듯해서 참 좋다.

화사하고 영롱한 색채가 아직은 뚜렷하지 않은 나의 삶을 대변해 주는 것 같기도 하다. 그러면서도 서서히 맑아오는 우측의 하늘이 곧 좋은 일이 생길 것 같은 기분 좋은 상상을 하게 만든다. 기분 좋은 상상에 정점을 찍듯 쌍무지개가 괜스레 더 기분을 좋게 해준다. 갑자기 쏟아진 비를 견뎌내고 맑은 하늘을 마주할 때의 그 기분처럼 오늘도 무거운 삶의 무게를 견디고 맑아질 내일을 기다린다.

폭죽처럼 반짝이며
터질 순간을 기다린다

　　성장에 대한 욕구는 성향이 아닐까 싶지만, 누구에게나 성공에 대한 욕구는 있다. 나는 일반적인 사람보다 조금 더 강한 편이다. 그래서 나를 더 채찍질하고 쉬는 순간도 불안해하는 것 같다. 계속해서 달리다가 멈춰 섰을 때 다시 달리기란 쉽지 않은 것 같다. 하지만 반대로 계속 달리기만 했을 때 오는 번아웃은 더 이겨내기가 쉽지 않았다. 그래서 내가 선택한 건 멈추지 않되 과속하지 않는 것이다. 멈추면 무언가 다시 시작하기가 두려워진다. 모두가 외적인 모습만 보고 부러워하기도 하지만 나는 나대로의 걱정으로 힘들어할 때가 많다. 끝없는 나와의 싸움에서 이기기 위해 매일 사투를 벌이기 때문이다.

　　"목표가 사람을 이끈다."

인생에 롤모델이 있다는 것은 좋은 일이다. 삶을 본받든, 모습을 본받든, 본받을 한 사람이 있다는 건 내 인생 목표점의 지름길이 아닐까 싶다. 롤모델이 없다는 건 꿈의 크기가 줄어든다는 뜻이다. 내가 이루고자 하는 꿈에 먼저 도달한 사람들을 통하여 동기부여를 받을 수 없다면 내 안에 무한히 잠재된 능력을 발휘할 기회를 잃어버리는 것과 같다. 인생이라는 마라톤에 출발점은 롤모델이지만 결국 마무리는 자신에 의해서다.

하워드 교수는 이렇게 말했다.

"롤모델이란, 하나의 특징 인물이 아니라 여러 이미지가 합쳐진 가상의 친구다. 먼저 '되고 싶은 나'의 전체 이미지를 떠올린 다음 다양한 사람들로부터 그 이미지를 구성하는 각각의 특성들을 모아 새롭게 만든 일종의 모자이크다."

어느 날, 내 인생의 밑그림을 그릴 기회가 왔다. 하고 싶은 게 많았던 나였지만 욕심도 많았다. 나는 한 번쯤 모델이 되고 싶다는 꿈을 꾸었다. 우연한 기회로 피팅모델을 하게 되었다. 잠시였지만 기분 좋은 경험이었다. TV에 나올 기회가 생겼을 때도 거절하지 않았다. 마치 황량한 황무지에서 한낱 반짝이는 진주를 발견한 기분이었다. 떨리던 모습은 어디로 가고, 당당하게 카메라를 바라보는 나를 발견했다. 나에게도 이러한 재능이 있다는 걸 드러내고 싶었다.

카메라를 보며 설레던 그때는 평생 잊지 못할, 나에게 온 선물이었다. 어린 시절부터 꿈꿔온 나에게 생명을 불어넣어 준 모델은, 나에게 그렇게 취미가 되었다. 그리고 취미는 일이 되었다.

사람은 누구나 만족감을 위해 일을 한다. 나는 일과 취미를 동시에 해내고 있었다. 이제는 그들이 나에게 돈을 지불하며 사진을 찍어주게 되었으니 말이다. 하루하루 버티던 삶을 살아가던 나에게 유일하게 힘이 되어주었다. 유리구두를 들고, 유리 정원으로 들어가서 한껏 나를 뽐내는 꿈 같은 시간의 연속이었다.

작고 사소한 고민을 끌어안고 전전긍긍하다 보면 점점 더 작은 사람으로 굳어져 버린다. 하지만, 크고 깊은 고뇌에 골몰할수록 더 큰 사람으로 거듭난다. 깊은 고뇌는 우리를 갈고닦아 불굴의 힘을 기르게 한다. 지금까지와는 다른 새로운 안목을 선사하고, 새롭게 태어날 기회를 준다. 나를 넘어선다는 것은 그만큼 가치 있는 일이라는 생각이 든다. 나를 보는 사람들의 눈빛에서 나는 내 영혼이 위로받는 느낌을 받았다. 내 속에 깊이 잠들어 있던 장점들이 얼굴을 내밀었고, 내 안의 자존감이 조금씩 성장하고 있음을 느낄 수 있었다.

인생의 그릇이 큰 사람에게는 큰 시련을 준다고 한다. 꿈을 달

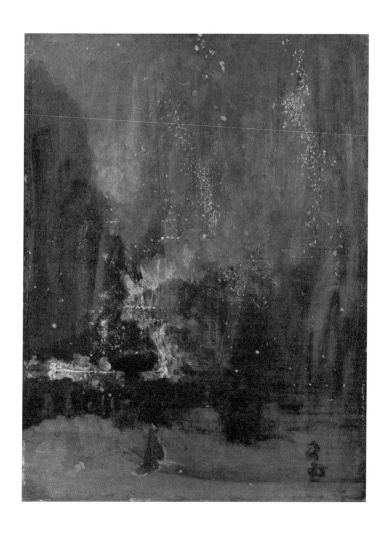

James Abbott Mcneill Whistler,
Nocturne in Black and Gold The Falling Rocket (1875)

성하지 못하는 이유는 결국 온전히 그 꿈에 다가가기 위한 끈기가 없어서다. 혹은 그 끈기가 부족하기 때문이다. 나에게 모델이라는 기회는 우연히 오게 되었지만, 어찌 보면 그 꿈을 포기하지 않았기 때문이 아닐까 싶다. 항상 당장 할 수 있는 일부터 생각을 했고, 작은 것부터 하나씩 했기에 가능했다. 뜻하지 않은 순간 길이 열린다고 하는 것과 같이 나에게도 뜻하지 않은 순간 기회가 왔다. 스스로 사라지지 않는다면, 그리고 먼저 주저앉지만 않는다면, 포기하지 않는다면 견뎌온 시간이 반드시 별처럼 빛나는 순간이 올 것이다.

미완성 혹은 성의 없는 그림이라 비판받았던 제임스 휘슬러의 작품을 바라보고 있으면 동시에 윤동주의 별 헤는 밤을 떠올려야만 할 것 같다. 어릴 적 폭죽놀이에 푹 빠져 있던 소소한 추억이 생각난다. 유화 그림이지만 수채화 느낌이 나는 그림들을 볼 때면 추억에 젖게 하는 묘한 매력이 있다. 런던의 크레몬 공원을 기반으로 제작된 총 여섯 작품 중 하나이다. 불꽃놀이 자체의 빛에서 받을 수 있는 그리고 불꽃놀이를 해봤기에 받을 수 있는 그림과의 소통이다. 행복함을 표현하기에는 폭죽만 한 게 없는 것 같다. 저 높디높은 하늘에서 영롱하게 반짝이는 별과 비등비등 조화를 이룬다. 휘슬러가 그린 이 폭죽의 한 장면은 음악이 들리게 하는 마법 같은 그림임에 틀림없다. 즐겁고 흥겨울 때 한

번씩 보게 되는 작품이다.

'내 인생에서도 반드시 폭죽을 터트릴 테다!' 입술을 굳게 다물고 다짐해본다.

인생에는 놓쳐서는
안 될 것이 있다

예술을 하는 사람은 누구나 멀티플레이어가 되곤 한다. 하나만 잘하는 게 아니다. 닥치는 대로 상황에 맞춰 일을 해야만 한다. 하지만 놓쳐서는 안 되는 게 있다. 삶에서의 행복이다. 일을 하며 번아웃을 겪지 않기 위해서는 행복을 빼놓고 앞으로만 갈 수 없다. 처음에는 모든 과를 접해보기 위해 다양한 작업을 하는 멀티플레이어가 되었고, 지금은 직업이 무수히 많은 멀티플레이어가 되었다.

나는 미술 교육인 외에도 엄마, 아내, 딸, 며느리 등 너무나도 많은 역할이 있다. 어느 하나 소홀히 할 수 없었다. 식구들이 먹어야 하는 음식을 끼니마다 해야 했고, 부랴부랴 학원으로 출근하면 청소부터 수업준비를 한다. 퇴근 후, 또다시 나는 집으로

출근한다. 아이들의 숙제를 봐주고 저녁을 챙기고 모든 일과가 끝날 때쯤이면 11시가 넘는다. 그 시간이 그나마 나에게 허용된다는 것만으로도 행복할 때가 많았다. 그렇게 육퇴를 하고 나서는 이제 내 일을 하기 시작한다. 강의준비와 책 쓰는 일 그리고 전반적인 학원 스케줄을 점검하고 나면 새벽 3시는 기본이다.

이 많은 역할이 어쩌면 나를 키워준 원동력이 된 게 아닐까 싶다. 힘들지만 해내야만 하는 일들, 그리고 할 수밖에 없는 일들이 있다. 그 어느 하나 놓치지 않으려고 나의 재능을 모조리 꺼내어 사용한다. 그러다 보니 조금씩 조금씩 잘하는 게 많아질 수밖에 없었다. 한 가지만 집중해서 잘하는 것도 물론 중요하지만 내가 하고 싶은 일을 끊임없이 해 나가는 것 또한 중요하다고 생각한다. 나의 호기심을 채우고 배우고자 하는 욕심을 채워야 직성이 풀리는 건 내가 가진 장점이 되어 나를 더욱더 성장시키고 있다.

미래를 꿈꾼다는 건 겪어보지 못한 사람은 알 수 없는 기분이다. 인생을 그려보고, 밑그림에 선을 긋기 시작한 순간이다. 이 많은 일을 하나씩 해 나가며 나는 내 인생 그림이 완성되어 가는 과정을 미리 들여다보고 상상해 보곤 한다.

꿈을 그려가는 과정에서 우연이 그저 우연으로 끝나고 마는 순간을 어떻게 해서든 잡아보기도 한다. 때가 무르익어 감이 떨

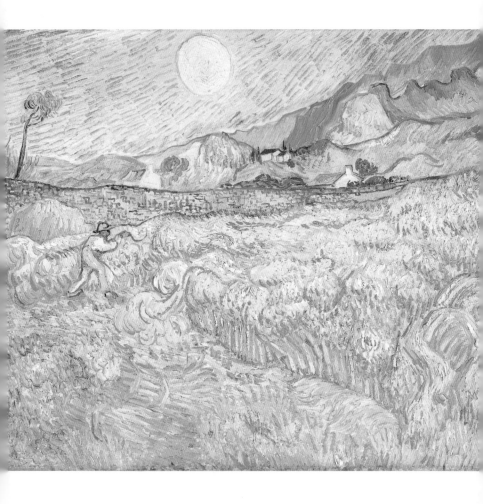

Vincent van gogh, Wheat Field with Reaper and Sun (1889)

어지듯, 그 많은 역할을 해내는 건 내 인생 또한 함께 무르익어 감을 지켜보는 과정이라 생각한다. 물론 그 많은 걸 소화해 내다 보니 모든 걸 다 내려놓고 주저앉고 싶을 때가 많았다. 가끔 내가 가는 길에서 방향을 잃으면 책을 펼쳤다. 쪼개고 쪼개서 남는 시간마다 읽었던 책에서 내 인생의 방향을 또다시 찾는다.

구본형 작가님의 책을 읽을 때면 잔소리와 조언과 꾸지람을 듣고 있는 것 같다. 나는 그의 글을 참 좋아한다. 책을 보며 나의 마리츠버그 역을 만났다. 그 마리츠버그 역에 도착할 때까지, 수많은 고비들이 있었다. 나에게도 빛이 있을까? 미래가 있을까? 도돌이표 같은 질문들이 나를 괴롭혔다. 이런 질문들은 마음속에 있는 두려움에서 생겨났다. 스스로에 대한 믿음의 부족, 나의 능력에 대한 의구심들이 질문의 근원지였다. 그렇다. 이러한 두려움은 꿈을 향해 걸어가는 데 도움이 되지 않는다. 방해가 될 뿐이다. 가끔 나를 엄습해오는 불안한 현실에서 좌절한다. 그럴 때마다 현실과 타협하는 나를 발견하곤 한다. 꿈을 꾼다는 건 그어떤 설렘보다 짜릿하다. 어쩌면 내 꿈을 이루기 위해 그 많은 역할을 다 소화해 내고자 욕심을 낸 건 아닐까?

나에게는 탈출구가 필요했다. 답답함과 숨 막힘을 뚫어 줄 무언가가 필요했다. 가끔 일을 다 끝내고 멍하니 책상에 앉으면 생각이 꼬리를 물 때가 있다. 답답함이 몰려올 때마다 나는 종이에

낙서를 하거나 끄적였다. 글을 쓰며 나는 등에 짊어지고 있는 두려움의 짐을 하나씩 내려놓기 시작했다. 내 평범하지 않은 삶을 글로 나타내고 싶었고, 소통하고 싶었다. 사람들에게 힘을 주고 싶었다. 나의 이야기에 희망을 얻는 이들이 생겼으면 했다. 그게 내 꿈의 시작이었다.

유독 파란 하늘을 좋아했지만 날 수 없는 한 마리 새처럼 땅에 굳건히 발을 붙인 채 서 있었다. 나에게는 세상으로 향한 한 발을 떼는 게 첫 번째 목표였다. 작가가 되는 게 꿈이 아닌, 글을 쓰는 게 꿈이다. 사람은 자기가 좋아하는 일을 하면 가장 행복하다고 한다. 남들이 보기에 버거워 보이고 힘들어 보일지라도 나는 나의 삶을 응원한다. 이렇게 많은 멀티플레이어의 삶을 사는 것도 나의 재능이라 받아들이며 살아본다.

10월에 태어난 나는 노랗게 익어가는 벼를 보면 괜스레 나를 보는 것 같을 때가 많다. 가장 아름다운 색으로 가을을 보여준다. 추수 직전의 가을 풍경은 참으로 평화롭고 행복하게만 보인다. 특히나 나는 저물어가는 가을의 노을을 좋아한다. 벼의 성장 과정을 들여다보면 나의 성장을 보는 것 같다. 이삭에 꽃이 피고 낟알이 맺히고 노랗게 익어 황금빛이 될 동안 참 많은 시간이 흐른다. 벼가 자라서 모든 가정에 일용할 양식이 되어주듯 나는 나의 배움과 성장으로 사람들에게 지식을 나누어 줄 것이다. 고흐

의 그림처럼 황금빛 밀밭이 가득 메워지는 순간은 경이롭기까지 하다. 벼는 소리를 듣고 자란다는 말이 있다. 나도 '잘한다, 잘한다, 애썼다, 여태 잘 버텼다' 하염없는 위로의 토닥임을 들으며 자라고 있다.

벼가 되어가는 과정 동안 그 누구도 소홀할 수 없다. 수확하느라 뙤약볕에서 온 힘을 다해 일하는 농부의 모습처럼 모두가 제 역할을 톡톡히 한 덕에 경이로운 황금빛을 내어주었다. 그렇게 내 역할마다 최선을 다하다 보면 태양의 축복 아래 빛나는 황금빛으로 물들지 않을까?

온전히 나에게
집중하는 시간

　　나는 온전한 휴식을 즐기기 위해 무던히 노력한다. 온전한 휴식이란 뭘까? 나는 나에게 쉼을 주고 있다고 생각할 때가 많았다. 아무 생각 없이 누워있을 때, 그리고 소리만 들려오는 TV를 틀어두었을 때, 맛있는 음식을 먹을 때 나는 온전히 휴식을 취하고 있다고 생각했다. 내가 생각한 온전한 쉼은 오류였다. 누워있지만 해결되지 못한 일이 머릿속에서 쉼 없이 돌아가고 있었다. 몸만 누워있다고 해서 쉬는 건 아니었다. 문제가 해결되지 않으면 초조해지고 조바심이 나는 성격 탓에 잠을 잘 못잘 때가 많다. 자야 된다고 체면을 아무리 걸어도 머리는 복잡하고 그러다 스르륵 잠이 들면 꿈에서조차 현실의 연장선이 되고만다.

누구에게도 방해받지 않고 쉴 수 있다면 온전히 쉬었다고 말할 수 있을까? 그것도 아니었다. 휴대폰이 손에 있는 한 SNS를 들여다보게 되고 타인의 삶에 또 자극을 받게 되는 뫼비우스의 띠를 만나게 된다. 사람들은 평균 6분마다 휴대폰을 본다는 연구결과가 있을 만큼 우리는 휴대폰이 없는 세상을 상상하지 못한다. 쉼을 찾아 나무가 우거진 숲을 찾았을지언정 휴대폰이 있으면 휴식이 아니다. 스트레스가 과도하게 많으면 그 또한 쉼을 쉽게 얻을 수 없다. 나는 쉰다는 것 자체에 대한 불안이 많았다. 쉬고 있으면 무언가 나만 멈춰진 것 같고 시간이 많이 남아 멍해질 때면 도태되는 기분을 느끼곤 했다. 불안하고 초조했다. 휴식이 중요하다는 건 누구보다 잘 알고 있지만 반면에 누구보다 쉬지 못하는 사람이 나였다.

 명상이 좋다는 건 알고 있지만 1분도 채 못했다. 처음에는 집중력이 없다고 생각했다. 이런 게 산만하다는 건가 싶었다. 나는 집중력이 없는 게 아니라 집중하며 몰입하기까지 시간이 남들보다 오래 걸리는 성격이다. 요가를 다닐 때 요가원 선생님께서 나는 속에 화가 많아 요가에 적응하기까지 한참이 걸릴 것 같다고 말씀하셨다. 내게 맞는 휴식이 어떤 게 있을까? 많이 찾아 헤맸지만 뾰족하게 찾아낸 방법은 없었고 제거해야 할 방법만이 남았었다. 아무것도 하지 않고 5분 누워있어 보기, 생각이 많아

지면 행복한 생각으로 꼬리에 꼬리를 물어보기, 생각만 해도 행복해질 수 있는 그런 상상을 하는 일이었다. 쉽진 않았지만 이제는 불안보다는 조금씩 조금씩 쉼을 갈구하게 되었다. 온전히 나에게 집중하는 시간이 얼마나 중요한지 깨닫고 그 시간을 더 알차게 사용하기 위해 노력한다. 한동안은 알고리즘의 늪에 빠져 헤어나오지 못했다. 쉰다고 잠시 기대어 휴대폰을 만지작거리다가 어느 순간 한 시간, 두 시간이 훌쩍 지난 걸 알아차렸을 때는 이미 늦었다. 갈수록 진화하는 디지털시대에 얻는 것도 많지만, 잃는 것 또한 많다. 알고리즘의 늪에서 벗어나기 위해 휴대폰 무음을 하고 눈을 감아봤다. 그것도 잠시였다. 몇 분이 채 지나기도 전에 휴대폰을 확인한다. 생각이 다른 데 집중되면서 좀 괜찮아지나 싶지만, 폰을 덮으면 현실로 돌아온다. 어쩌면 나는 폰이라는 작은 세상에서 다른 세상을 만나고 싶었는지도 모른다.

지금 처한 현실을 도피하는 기분이다. 돌아서면 다른 일이 터지고, 해결하고 돌아서면 또 다른 일이 터지는 악순환 조건에서도 잘 버텨왔다 싶지만 가끔은 모든 게 좌절스럽기만 하다. 마음의 여유가 없으니 휴식이 온전할 리 없었다. 왜 세상의 모든 풍파는 내게만 오는 건가 싶을 때도 있었고 세상의 모든 힘듦은 내 몫인가 싶을 때가 많다. 어제도 나는 그렇게 하루 종일 비워진 스케줄을 견디지 못하고 우울감에 빠져버렸다. 해가 질 때쯤이

Vincent van gogh, Almond Blossom (1890)

면 '오늘 하루를 버렸구나' 하는 생각이 사로잡는다. 그조차 좀 즐기라며 주변에서 많이들 조언해 주지만 그것만큼은 잘 고쳐지지 않았다. '아무것도 안 하고 하루 종일 뒹굴거리기'는 나에게 가장 큰 숙제다.

강제 휴식의 기간이긴 하지만 코로나 때 무작정 쉬어야 했던 시간을 돌아보니 안식년을 빨리 맞이한 셈이었다. 그때 내게 가장 먼저 들어온 작품이 고흐의 아몬드 나무였다. 친정에서 한 걸음 한 걸음 조용히 산책을 하다가 눈에 띈 매화꽃이 나의 발길을 멈추게 했다. '이렇게 힘든 순간에도 계절은 소리 없이 흐르고 있었구나' 싶은 순간이었다. 매화꽃을 한 송이 한 송이 바라보면서 학부모님들과 메시지를 주고받았다.

'봄비가 오는 토요일 오후입니다. 우산을 쓰고 산책을 하다 보니 매화꽃이 핀 걸 이제야 발견했답니다. 우리나라의 봄 소식은 매화가 가장 먼저 전하지만 유럽에서는 아몬드 꽃이 제일 먼저 전한다고 합니다. 제일 먼저 꽃망울을 터트리는 꽃! 코로나로 인해 집에서 움츠린 시간이 무색하게 봄은 이미 찾아왔나 봅니다. 아몬드 나무 그림을 보며 몸은 떨어져 있지만, 마음만큼은 함께 어머님들과 우리 아이들과 봄을 느껴보려 합니다.'

메시지를 보내고 나니 눈물이 흘렀다. 무작정 나에게 닥친 의도하지 않은 쉼에 답답함을 느껴서였는지 모른다. 하지만 돌이켜보면 그때 나는 진정한 쉼을 즐기고 있었던 것 같다. 잠시 멈추어 있다고 해서 실패하는 건 아니다. 그냥 주변을 돌아보며 잠시 쉴 수 있음에 감사하고 자연이 주는 경이로움을 느끼며 한 템포 쉼을 가지고 열 걸음 성장을 위해 움츠려 본다.

우리의 인생에는 그림이 필요하다

초판 1쇄 발행 2022년 7월 25일

지은이 이서영
펴낸이 정혜윤
본문 디자인 김미영
표지 디자인 김태욱
펴낸곳 SISO

주소 경기도 고양시 일산서구 일산로635번길 32-19
출판등록 2015년 01월 08일 제 2015-000007호
전화 031-915-6236
팩스 031-5171-2365
이메일 siso@sisobooks.com

ISBN 979-11-92377-11-7 (03600)